節慶DIY

聖誕饗宴〈II〉

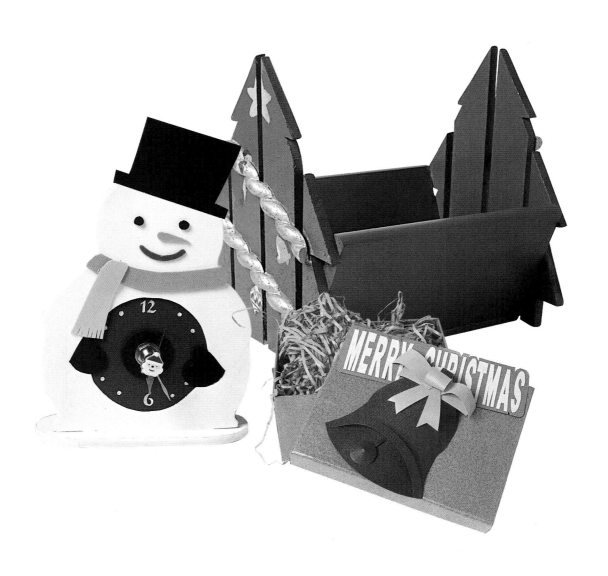

【目錄】

········· CONTECT

目錄 ------------------------------------ 2

前言 ------------------------------------ 4

工具材料 ---------------------------------- 6

聖 誕裝飾篇 PART 1

聖誕座椅

聖誕組盒

聖誕燈箱

溫馨聖誕燈

拼組聖誕

織布聖誕袋

聖誕文具組 I

聖誕文具組 II

梯形聖誕樹

聖誕風中的祝福

歡樂聖誕袋

紅綠配

聖誕禮盒

聖誕飾品

迷你雪橇

聖誕收納盒

意想不到的驚奇

MERRY CHRISTMAS

溫馨聖誕

雪人鐘聲

聖誕風鈴

聖誕百寶袋

摩天輪

釣竿

天使

聖誕實用篇 PART 2

聖誕老公公留言板　　　聖誕零錢包

雪人的訊息　　　　　　聖誕雪人

叮嚀　　　　　　　　　馴鹿的時鐘

聖誕月曆　　　　　　　聖誕相框 II

聖誕相框 II　　　　　　聖誕書夾

聖誕園藝　　　　　　　聖誕書架

小鹿斑比　　　　　　　聖誕圖紋

製作蠟燭的過程　　　　聖誕杯墊組−聖誕邀約

聖誕燭台　　　　　　　聖誕樹水果籃

捲筒面紙架　　　　　　銀色的祝福

小熊襪窗簾扣　　　　　聖誕樹置物架

餐巾收納盒

聖誕鑰匙圈

聖誕包裝篇 PART 3

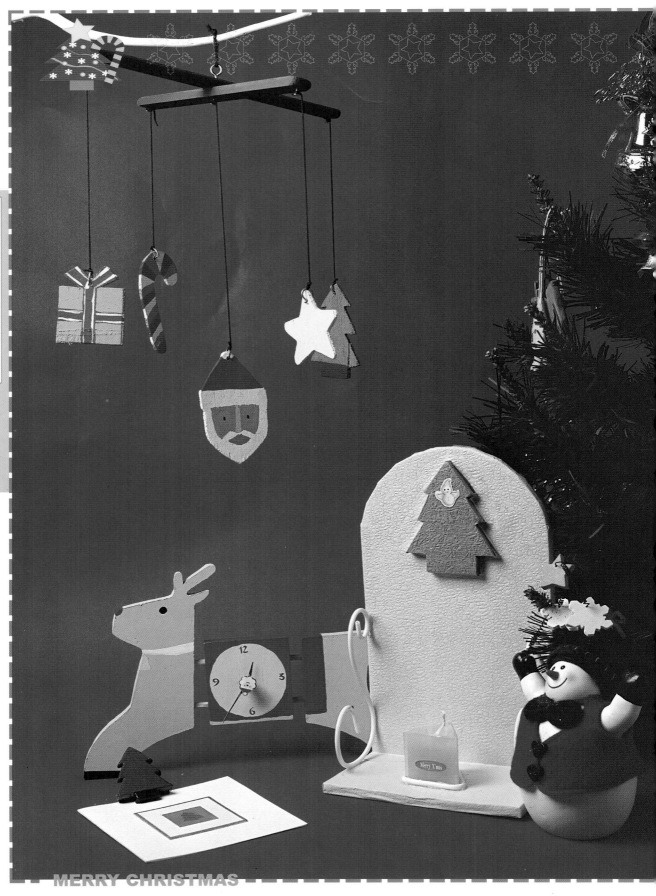

MERRY CHRISTMAS

【前言】 ·

PREFACE

"叮叮噹，叮叮噹，鈴聲多響亮"

歡樂的聖誕鈴聲又再度響起

行道路上也佈滿聖誕到來的氣氛

讓人也漸漸感受到雪花紛飛的聖誕節即將到來

以往的聖誕節都是到各個大小商店購買卡片、飾品以及禮物

今年來點不一樣的

在等待聖誕節的到來時之前

自己動手做

聖誕饗宴（二）的內容豐富

參考做些實用的道具與裝飾的生活用具

讓聖誕氣氛蔓延在生活四周

而如此的巧思裝扮後

別忘了再邀約朋友一起渡過溫馨浪漫的聖誕節

【工具材料】

tool

❶	相片膠
❷	剪刀
❸	方眼尺
❹	刀片
❺	雙面膠
❻	線鋸
❼	鐵絲
❽	老虎鉗
❾	廣告顏料

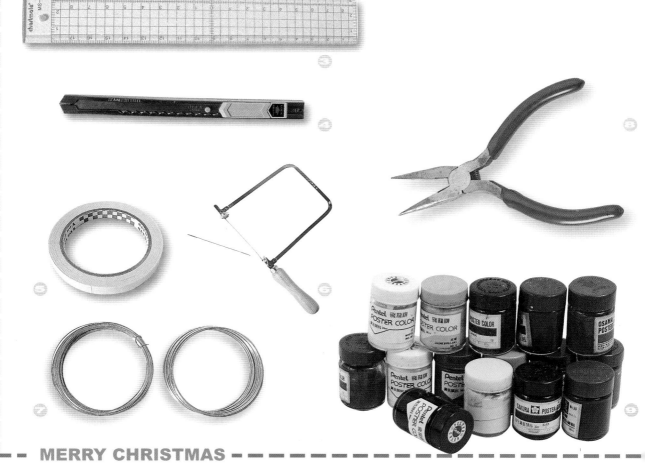

materials

1 紙黏土
2 鈴噹
3 心形鈴噹
4 緞帶
5 紙藤
6 不織布
7 美術紙

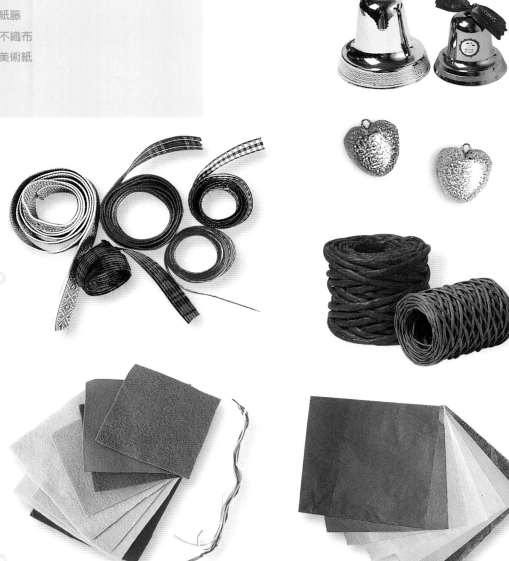

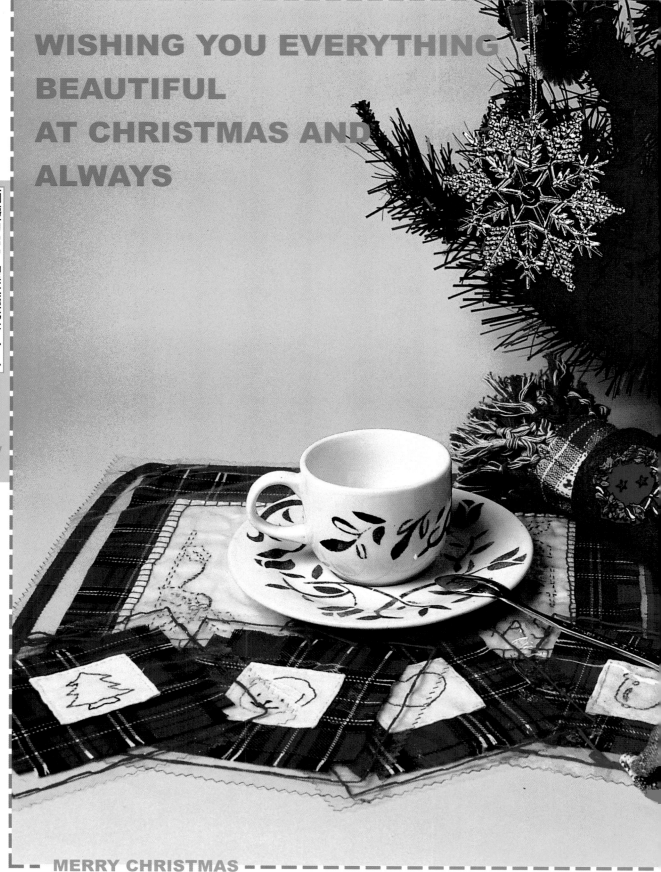

WISHING YOU EVERYTHING
BEAUTIFUL
AT CHRISTMAS AND
ALWAYS

MERRY CHRISTMAS

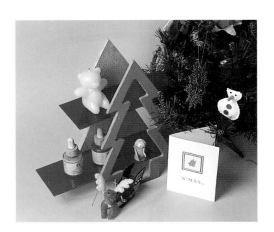

節慶DIY—聖誕饗宴〈二〉

9

WE ALL LIVE IN A FREEDEM NATURE WORLD!!

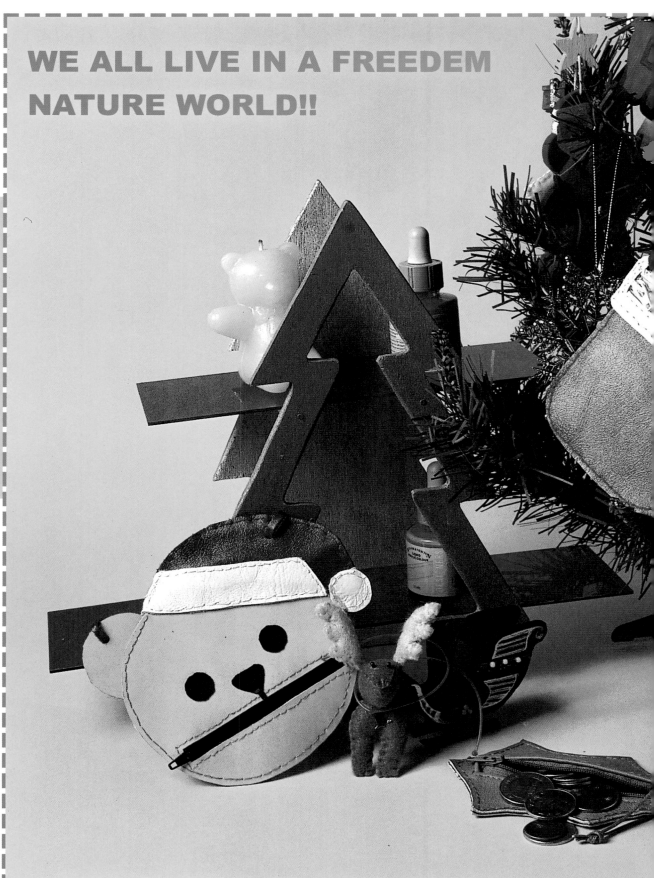

MERRY CHRISTMAS

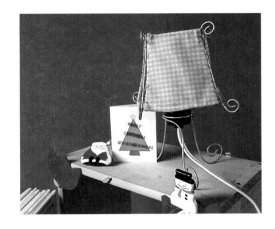

▶ ▶ ▶ ▶ ▶ ▶ ▶ ▶ ▶ ▶ ▶ ▶ ▶

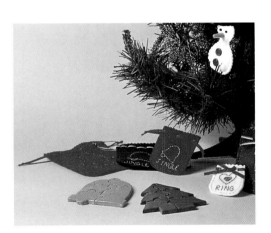

◀ ◀ HAPPY CHRISTMAS TIME ▶ ▶

THE LIGHT ENTERING THE WINDOW.
LOOK HAPPY.
WHAT YOU CAN SEE THROUGH THE WINDOW.

MERRY CHRISTMAS

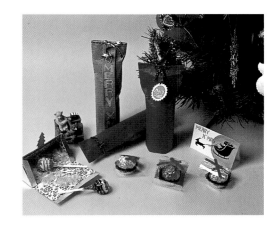

▶ ▶ ▶ ▶ ▶ ▶ ▶ ▶ ▶ ▶ ▶

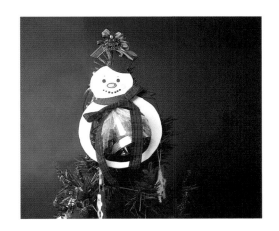

節慶**DIY**─聖誕饗宴〈二〉

13

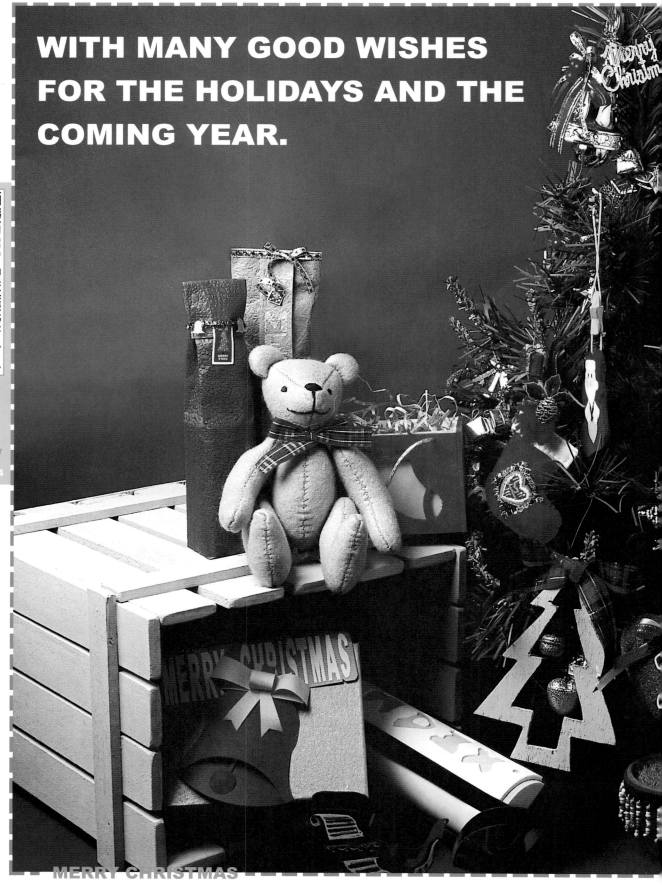

WITH MANY GOOD WISHES FOR THE HOLIDAYS AND THE COMING YEAR.

MERRY CHRISTMAS

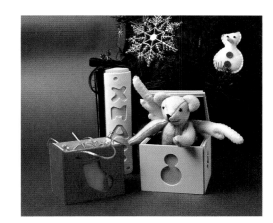

節慶DIY—聖誕饗宴〈二〉

15

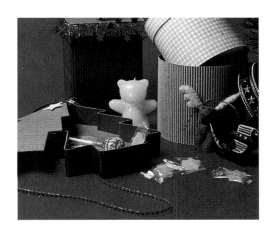

LOVELY CHRISTMAS ▶▶

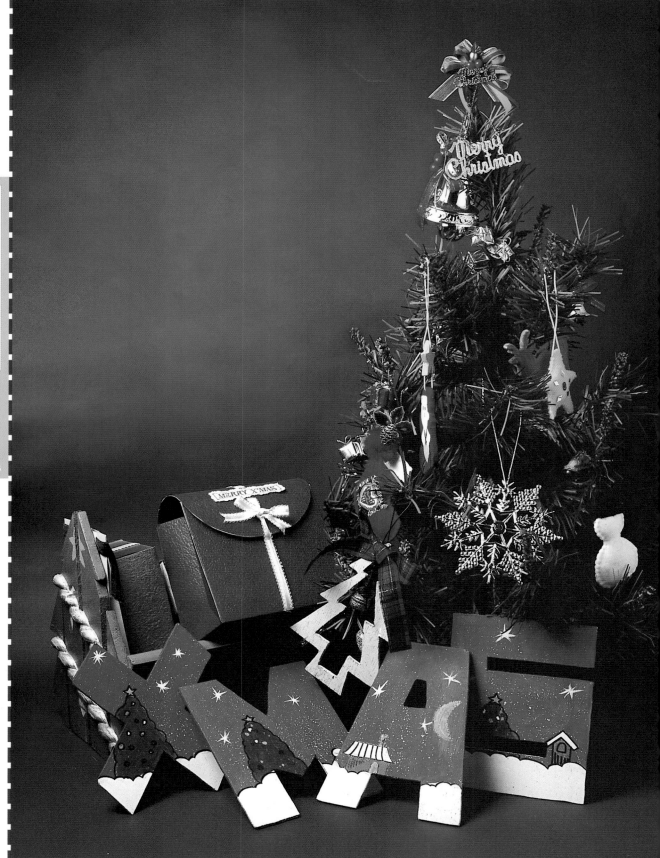

MERRY CHRISTMAS

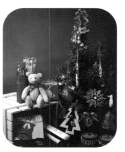

聖誕節的腳步悄悄靠近
利用巧思的點綴家中
簡單的裝飾打扮一番
讓聖誕氣息圍繞四週

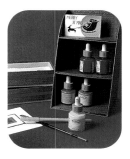

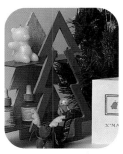

聖誕饗宴 II

聖誕裝飾篇
DECORATION

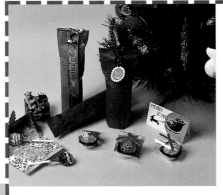

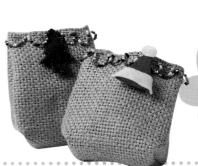

歡樂聖誕袋

歡欣鼓舞的迎接聖誕的到來

一年也即將走近尾聲

回首一年來的點點滴滴

不論是歡笑或挫折都放進袋子裡

永遠都是屬於自己的回憶

節慶DIY—聖誕饗宴〈二〉

18

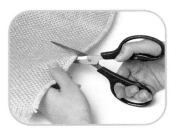

1 裁下適當大小的麻布。

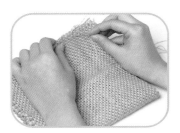

2 將麻布的二邊相接。

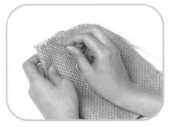

3 將底邊也縫合，只留下一個開口處。

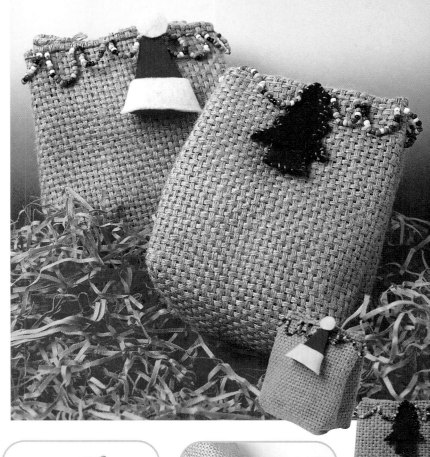

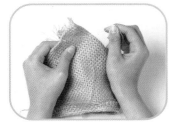

4 將底邊捏出二個三角形縫合。

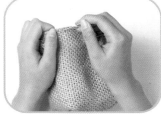

5 開口處反折1公分以免脫線。

6 縫上彩珠以及不織布聖誕樹即完成。

MERRY CHRISTMAS

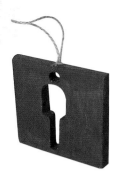 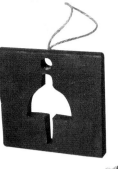

紅綠配

聖誕的色彩不外乎一紅、綠

軍中的日常生活中

高明度的色彩看久就容易厭視的符號造型

是忘品嚐的生活水準

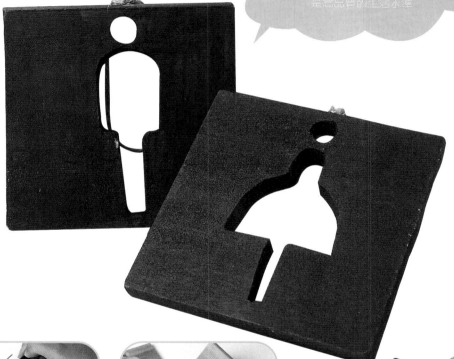

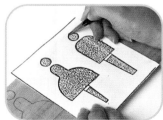

1 將男女廁所符號轉印至木板上。

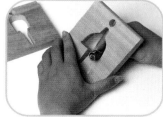

2 鋸出符號的外型,用砂紙修飾邊。

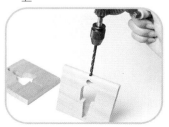

3 在符號的頂端鑽洞使其可懸掛。

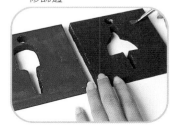

4 將男女廁所分別塗上綠、紅色。

5 在頂端黏上繩子即可掛於廁所門口。

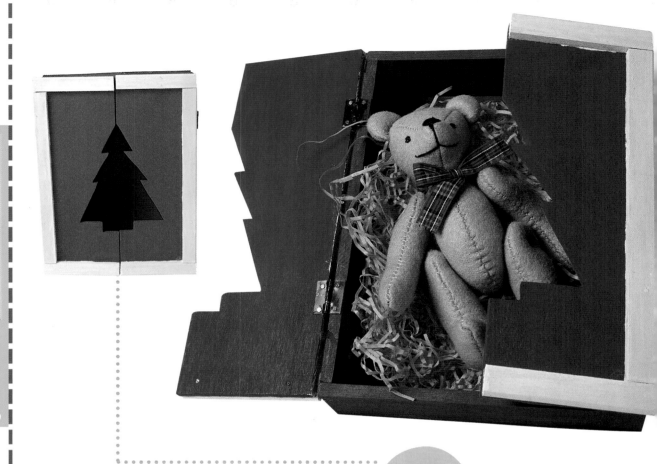

1 鋸下所需木條數根。

聖誕禮盒

不規則型的禮物包裝一向是令人頭痛

用一點巧思做出一個木盒子

不但解決了包裝上的問題

還符合了環保的需求喔

2 釘出如上圖的木盒備用。

3 在木板上畫出聖誕樹圖形，鋸下圖形。

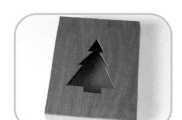

4 如上圖所示，留下外輪廓。

MERRY CHRISTMAS

迷你雪橇

1 做出雪橇的座位，黏上包裝紙。

2 用飛機木割出雪橇的零件。

3 剪下數段樹枝備用。

4 組合部分零件。

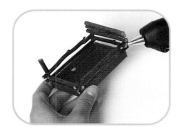

5 依上圖將樹枝黏在座椅上。

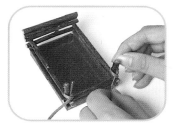

6 用皮繩綁在雪橇上。

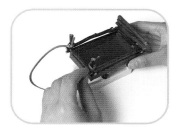

7 組合所有零件即完成。

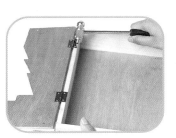

5 在開闔處釘上活頁片，使其可活動。

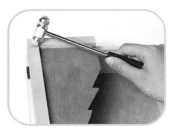

6 在四邊釘上邊框。

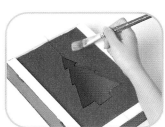

7 塗上彩色。

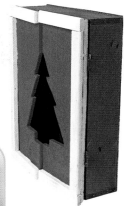

1 剪下愛心的外型。

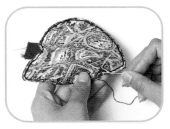

2 兩片布正面相對後將四週縫
合。

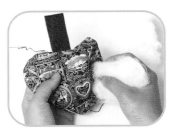

3 翻回正面留下一邊塞入
棉花。

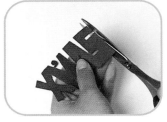

4 用深綠色不織布剪出英文字
型。

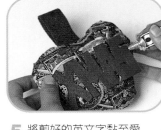

5 將剪好的英文字黏至愛
心圖型上。

聖誕飾品

用一塊碎布就可以製作出聖誕飾品，
用來當做針包或是在裡面放入乾燥花，
都是不錯的idea。

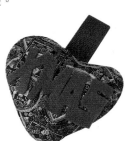

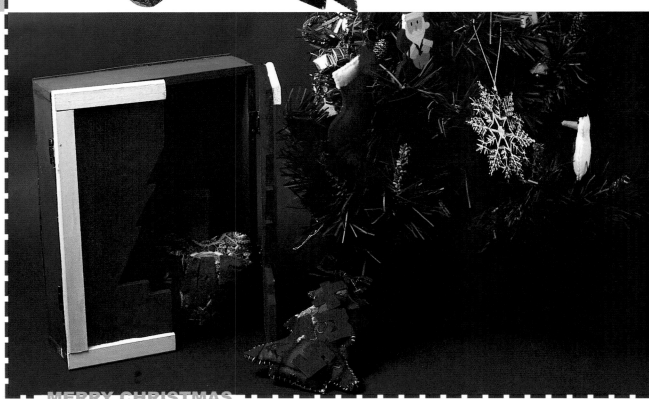

MERRY CHRISTMAS

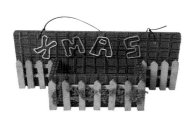

聖誕收納盒

Hi！大家好
我是聖誕收納盒
專門替我的主人把名片、卡片之類的
依序放進我的大肚肺中
再也不怕找不到囉

節慶**DIY**－聖誕饗宴〈二〉

23

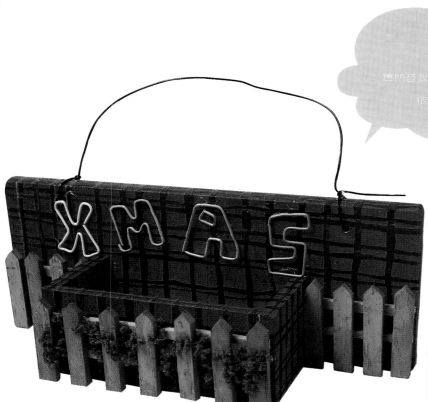

1 依上圖釘出盒子外型。

2 組合好盒子物件。

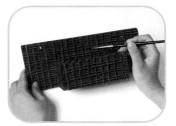

3 在組合好的物件上繪出線條。

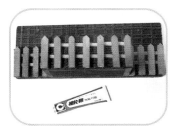

4 用飛機木裁下柵欄形狀，上色後黏至圖3。

5 在柵欄的空隙處黏上些許模型草。

6 用彩色迴紋針彎出英文字外型黏在盒子上。

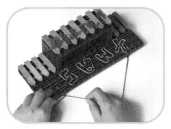

7 最後綁上繩子即完成。

意想不到的驚奇

想不到吧
我原來只是一個造型保麗龍
套上了綠色的外衣
整個煥然一新

24

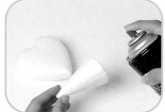

1 拿造型的保麗龍球噴上強力完稿噴膠。

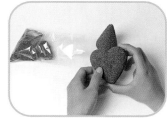

2 灑上模型草後備用。

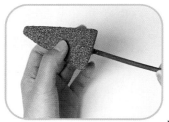

3 在保麗龍下插入樹枝支撐。

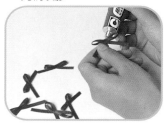

4 用緞帶綁數個蝴蝶結。

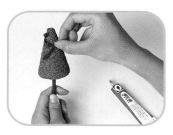

5 將蝴蝶結分散黏至保麗龍。

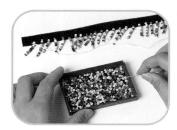

6 在紅色緞帶上用針穿過數個彩色珠子做裝飾。

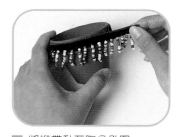

7 將緞帶黏至陶盆外圍。

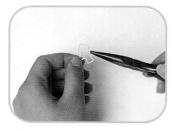

8 用彩色迴紋針彎出數個造型。

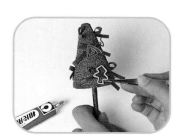

9 黏至保麗龍上。

10 剪下一段蘭花養殖草舖在陶盆中插入保麗龍樹。

MERRY CHRISTMAS

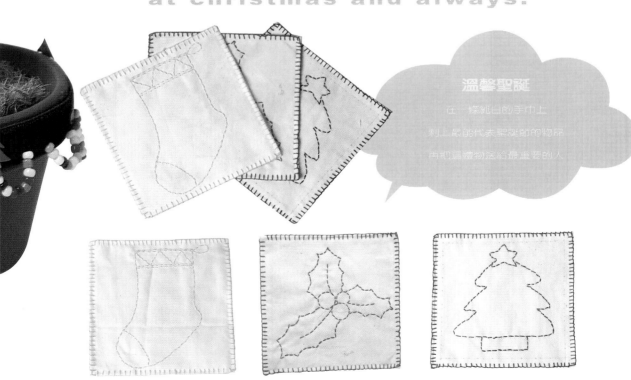

MERRY CHRISTMAS

「聖誕快樂」

在下雪寂靜的夜裡

在擊亮的星光裡

散落一地的祝福

1 在木板上繪出X'MAS的外型。

2 鋸下後上色即可。

Wishing you everything beatiful at christmas and always.

溫馨聖誕

在一條純白的手帕上

利上最能代表聖誕節的物品

再把這禮物送給最重要的人

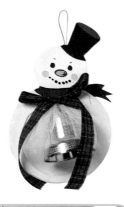

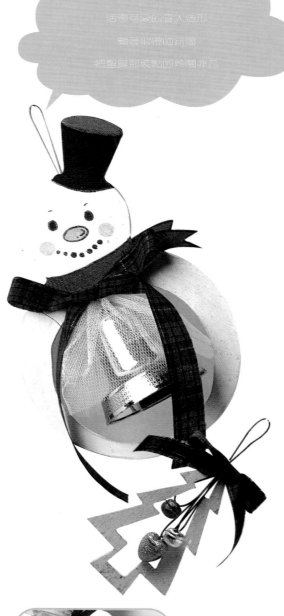

雪人鐘聲
活潑可愛的雪人造形
繫著鈴鐺的鈴鐺
把聖誕節裝點的熱鬧非凡

1 在木板畫出雪人外型。

2 鋸下外型後用砂紙修邊。

3 上彩色。

4 用緞帶及紗網裝飾鈴噹。

5 在頂端綁上彩色水管，
使其可掛在門上。

MERRY CHRISTMAS

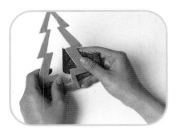

1 鋸下聖誕樹輪廓，用砂紙修飾邊以防止木屑。

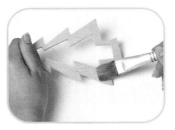

2 在上面塗上所需色彩。

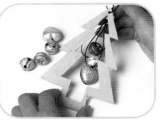

3 用黑色水管穿過噴砂鈴噹後固定在其中。

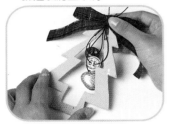

4 綁上緞帶裝飾即完成。

聖誕風鈴

May your christmas be bright with happines

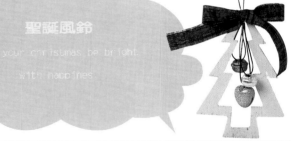

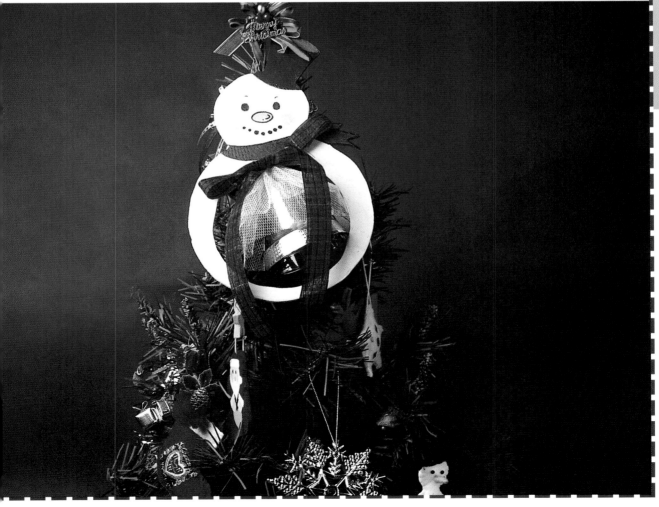

聖誕百寶袋

聖誕節收到好多禮物喔

將我最心愛的禮物放進百寶袋裡

小心收藏

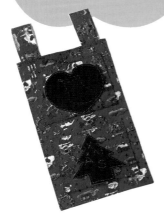

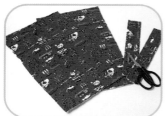

1 剪下所需的舖棉布。

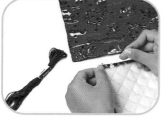

2 將布如上圖所示反折1公分
縫合。

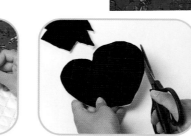

3 剪下深色聖誕樹及愛心外型。

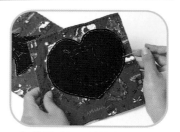

4 將圖型縫至舖棉布上。

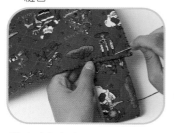

5 縫上提把處,可放入木棍置
於牆面。

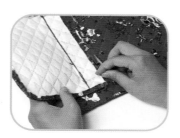

6 將口袋的底邊如上圖縫至底
布。

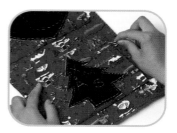

7 再將兩邊縫合。

MERRY CHRISTMAS

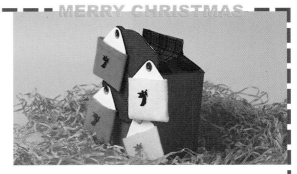

摩天輪

摩天輪造形的收納盒

可以將耳環、戒指分層收藏

避免損壞

1 在卡紙上畫出摩天輪的輪軸及車子外型。

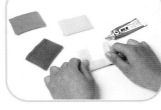

2 用各色不織布依上圖黏合，車子部分完成。

3 將車子及輪軸組合後裝飾。

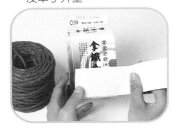

4 將飲料的盒子上黏上雙面膠，將紙藤鋪平黏合。

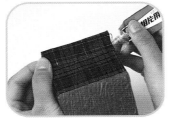

5 裝飾飲料盒部分。

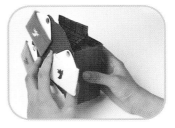

6 組合摩天輪及盒子。

29

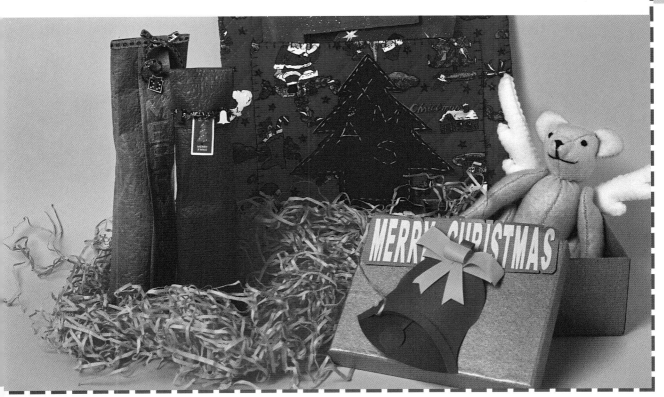

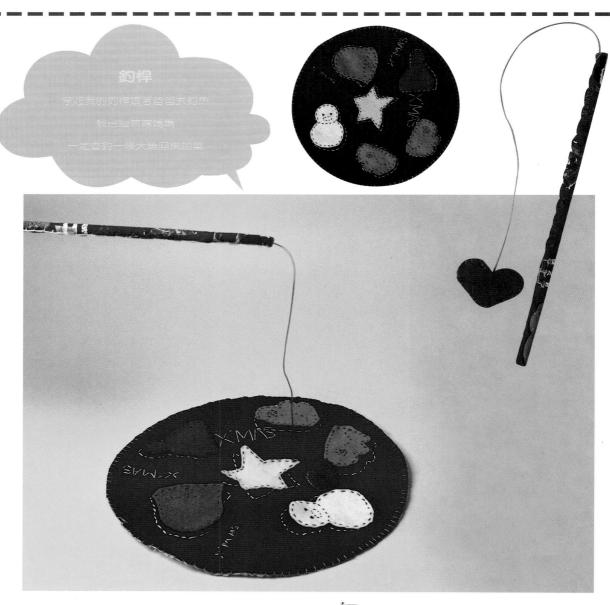

釣桿

拿起我的釣桿跟著爸爸去釣魚
我已經答應媽媽
一定會釣一條大魚回來加菜

天使

聖誕節一到
天使會來到人間散播歡樂
幫助需要幫助的人

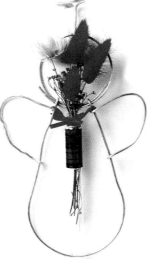

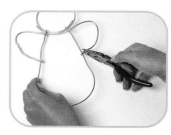

1 用鋁線纏繞出天使外型。

1 裁下一長形鋪棉布內包筷子後縫合黏上塑膠水管。

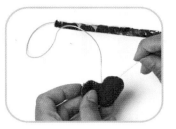

2 另一頭以二片不織布剪成愛心，將水管黏在其中縫合。

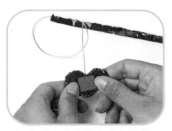

3 在愛心背後黏上魔鬼貼後，釣桿部分完成。

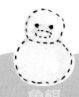

魚餌

用不織布做出幾個聖誕節造型的裝飾品

再用黏上魔鬼貼的釣鉤釣起來

最溫馨聖誕節美夢

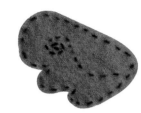

1 在鋪棉布上畫出圓形後裁下。

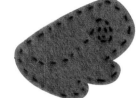

2 在圓形的邊反折1公分縫合。

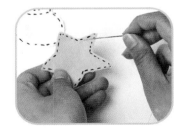

3 拿各色不織布做出數個圖形，繡上黑邊。

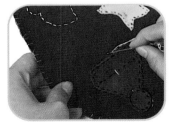

4 在圖形外0.5公分縫上白色虛線。

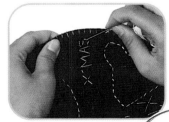

5 在空白處繡上英文字後完成。

2 裝飾試管。

3 組合天使及試管後可放入乾燥花即完成。

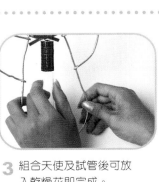

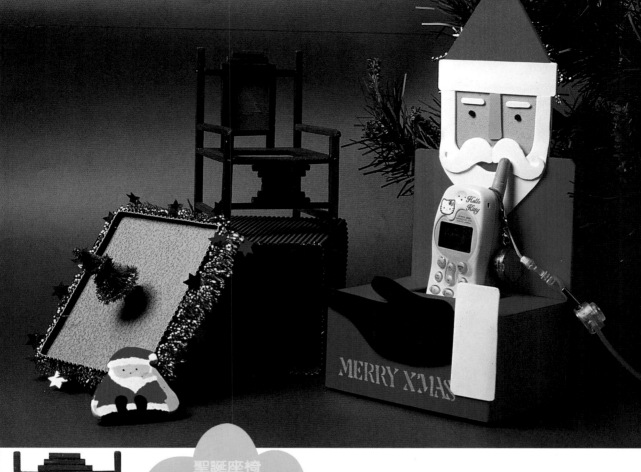

聖誕座椅

用飛機木製作而成的木椅

經點綴、裝飾後

讓自己的手機

也一起渡過歡樂的聖誕節

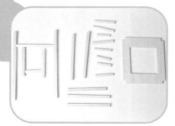

1 取飛機木裁成這些型板。

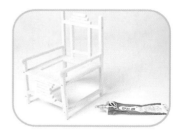

2 用相片膠將裁切的飛機木型板一一組合。

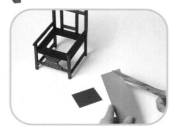

4 取美術紙剪一長方形及一聖誕樹的型。

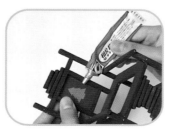

5 用相片膠將裁切好的美術紙裝飾於椅子上。

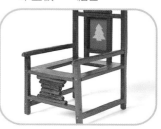

6 塗上一層亮光漆（保護顏色之用）。

聖誕組盒

聖誕椅的尺寸來製作一個盒子
裝入一只聖誕椅
如此的搭配內外兼具
送禮的好點子

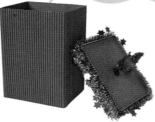

1 裁一大一小的方型,並將其
與美術紙黏合。

2 將黏貼美術紙的卡紙裁下。

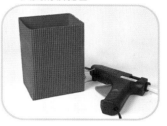

3 取瓦楞紙順著正方形邊黏
貼,形成一盒子。

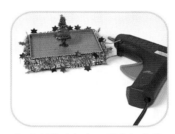

4 盒蓋做法如上,然後加些裝
飾於盒蓋上。

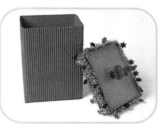

5 如此聖誕包裝盒便完成,放
入手機座椅即可送人。

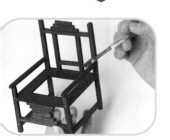

3 塗上自己喜好的色彩。

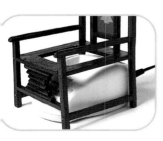

7 將手機充電座放於椅子
下,完成。

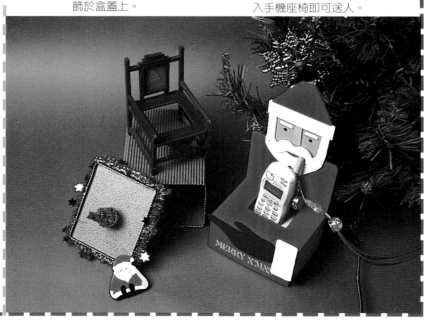

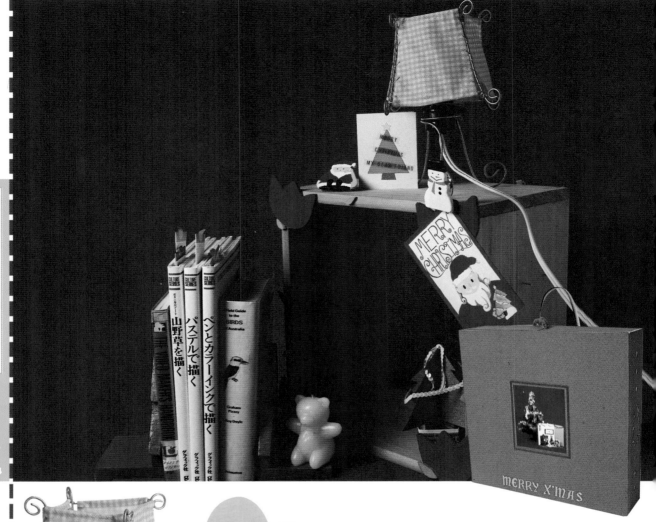

溫馨聖誕燈

寒冷的冬天溫馨的氣氛

當聖誕節到來

點著如此溫馨的聖誕燈

寒冷的氣候也變暖了

1 取鐵絲將開端處及結尾捲成螺旋狀。（約製四根等長）

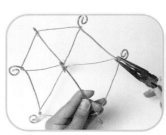

2 另取鐵絲固定螺旋狀鐵絲，使其成梯型。（做燈罩之用）

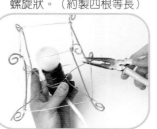

3 再取鐵絲與燈泡座互相固定於一起。

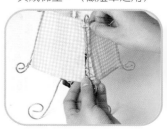

4 將燈罩處與燈座處結合於一起。

5 取布黏貼於梯型燈罩上，完成。

MERRY CHRISTMAS

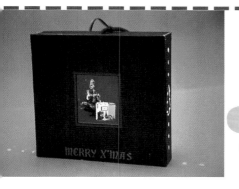

聖誕燈箱

將幻燈片作不一樣的變化
可製作如燈箱般的效果
讓聖誕飾有了不一樣的點綴
聖誕氣氛十足

1 取張美國卡紙並裁成此型。

節慶DIY─聖誕饗宴 〈二〉

2 其中一塊方型將中間處裁切成鏤空狀。

3 鏤空處黏貼上一張具有聖誕氣氛的幻燈片。

4 另張美國卡紙的四周做些鏤空,再用熱熔膠製成盒狀。

35

5 其中一頂端攢個孔,裝入燈泡。

6 再於同一頂端固定條垂掛用之緞帶。

7 將黏幻燈片的蓋子與盒子處固定,別緻的聖誕燈完成。

MERRY
CHRISTMAS

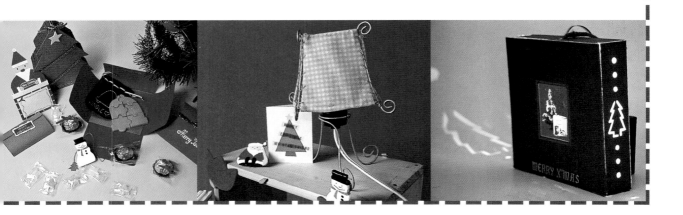

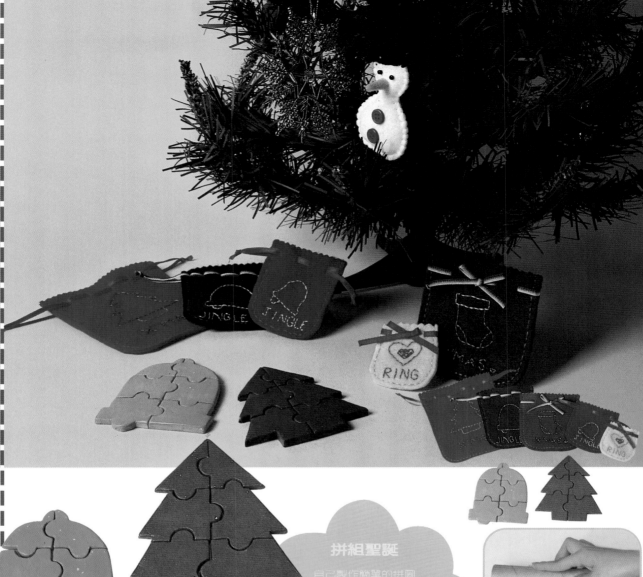

拼組聖誕

自己製作簡單的拼圖
送給小朋友
讓聖誕禮物的意義更不同
具有寓教娛樂之功用

1 將紙黏土用滾筒棒壓平成
塊面狀。

2 裁切成如拼圖狀的鈴噹圖
案。

3 塗上自己喜好的色彩。（並
上層亮光漆）

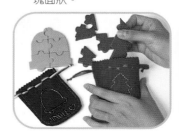

4 待乾之後放入自己精心縫製
的袋子內，可當禮物送出。

MERRY CHRISTMAS

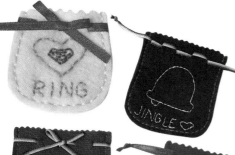

織布聖誕袋

1 取不織布裁兩塊一樣大小的尺寸。

2 將角修圓,且一端用鋸齒剪刀稍做修飾。

3 用針線繡上聖誕氣氛的花樣。

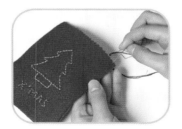

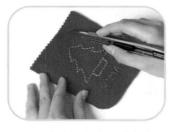

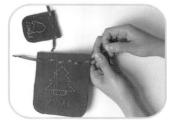

4 將兩塊不織布縫合成一袋狀。

5 用刀片於頂端割幾道割痕。

6 穿入緞帶後即完成聖誕禮物袋。

37

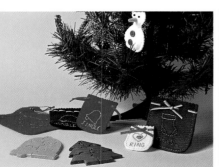

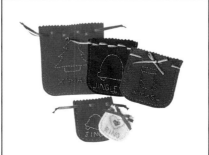

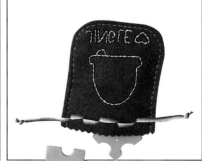

Christmas is happy time

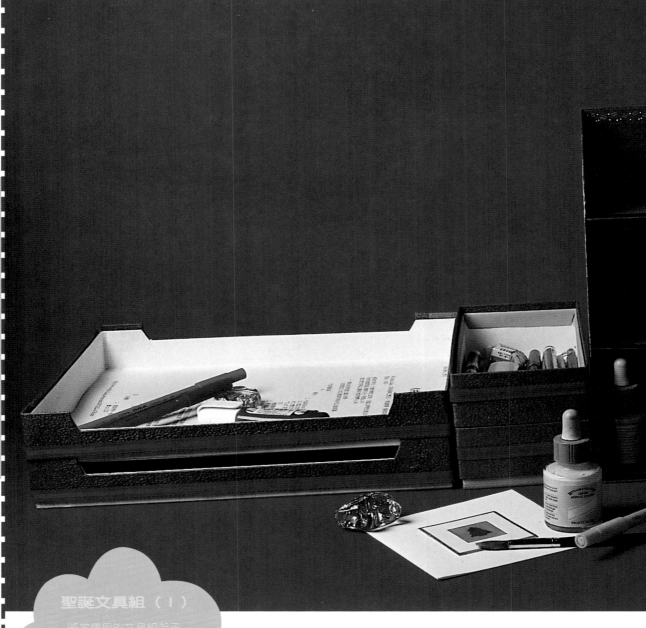

聖誕文具組（Ⅰ）

將常使用的文具組架子

經不一樣的變化、包裝

使其更具聖誕氣氛

1 取美國卡紙並裁成此形狀。

2 用包裝紙將裁的美國卡紙包裝起來。

MERRY CHRISTMAS

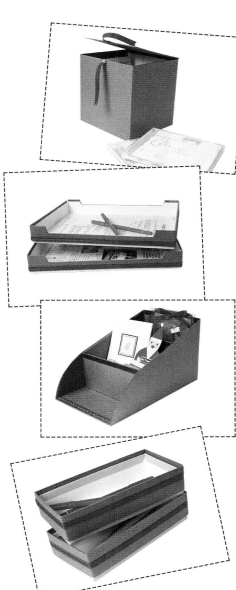

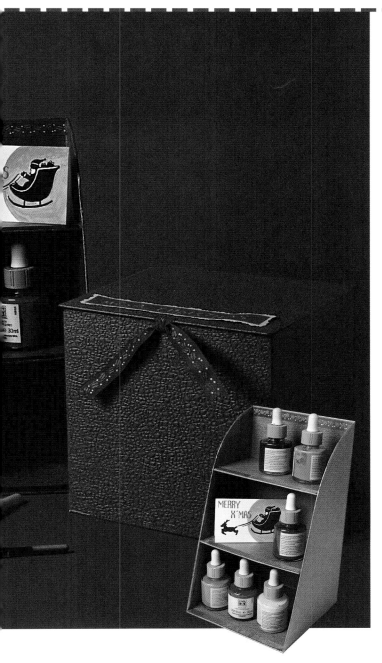

3 主體黏成盒狀，內外用兩種
顏色搭配。

4 將隔層用熱熔膠黏合固定。

5 貼上緞帶作為裝飾之用，
完成。

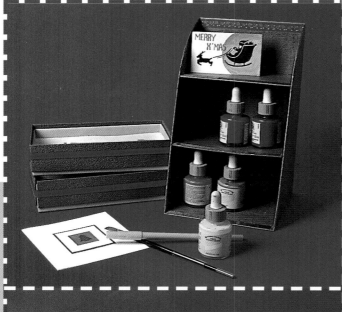

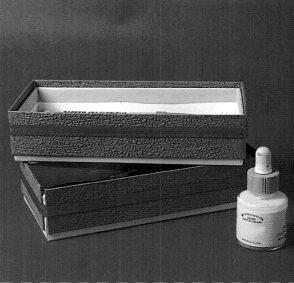

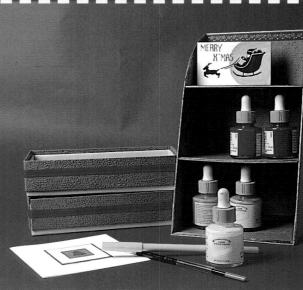

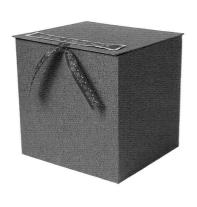

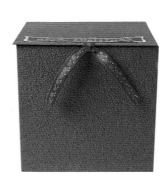

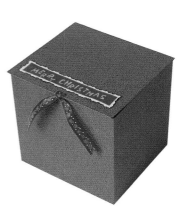

聖誕文具組（II）

層層疊疊的文件收集盒
配上聖誕氣氛的色彩搭配
讓細囊珍公、做作美的你（你）
包起成是聖誕的創來。

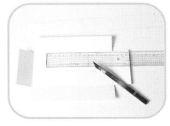

1 取美國卡紙並裁切成此型。

2 黏成一盒狀再用美術紙包其外面。

3 另一長條狀卡紙亦包上外層。（長度為盒子四周長之和）

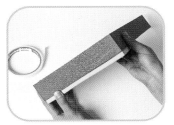

4 將長條狀之卡紙黏貼於盒外邊。（須離底邊1cm之高）

5 將雙面膠黏貼於緞帶之上。

6 緞帶固定於盒外作為裝飾之用。

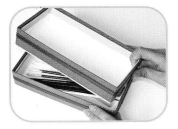

7 製作兩個以上可疊合。（即是邊黏提高1cm之用處）

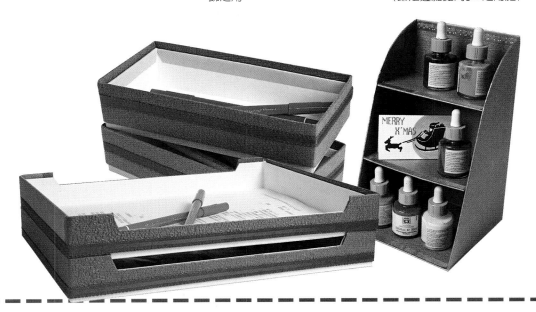

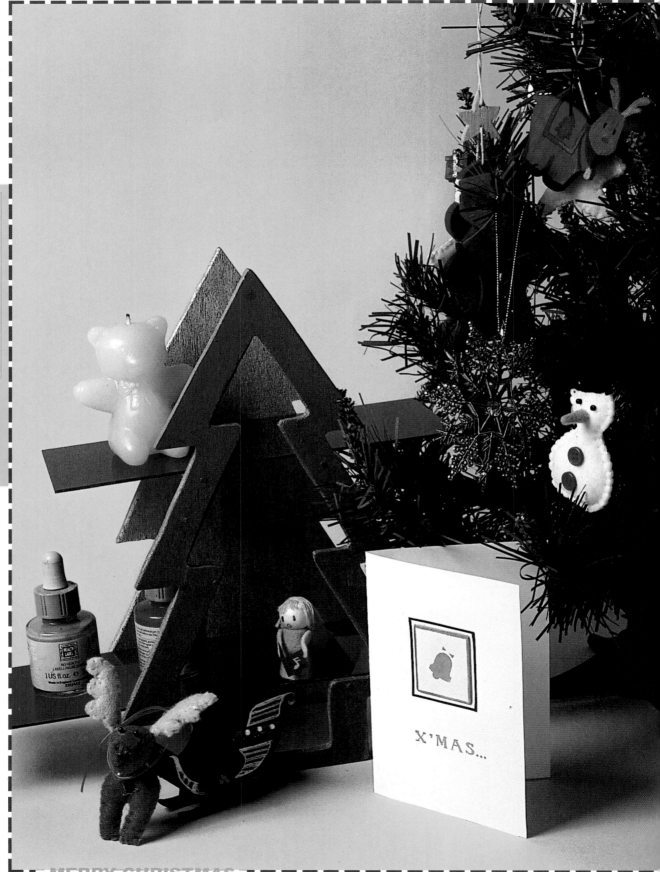

X'MAS...

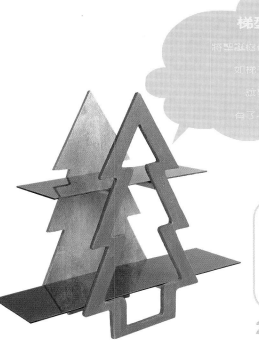

梯型聖誕樹

將聖誕樹作不同造型的設計
如梯子般的聖誕樹
或聖誕擺架
帶予不同變幻感!!

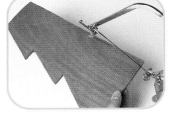

1 取塊木板鋸兩個同大小的聖誕樹外型。

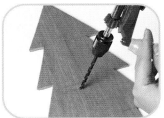

2 於其中一塊木板鑽幾個小孔。

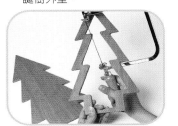

3 然後將鑽了孔的木板鋸成鏤空之狀。

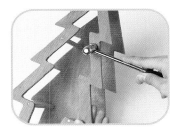

4 取木條將兩塊木板釘合成架子狀。

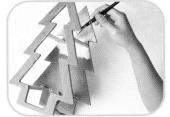

5 塗上自己喜好的色彩。

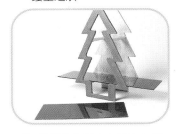

6 裁與木條同寬之壓克力板作為層板,置入架上完成。

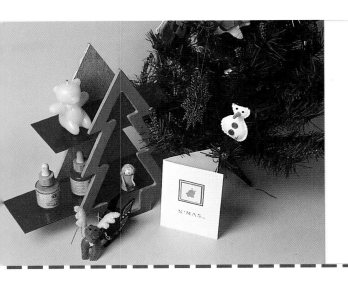

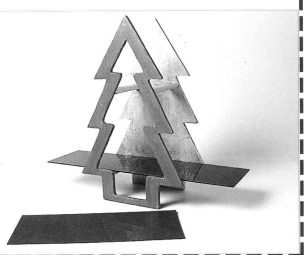

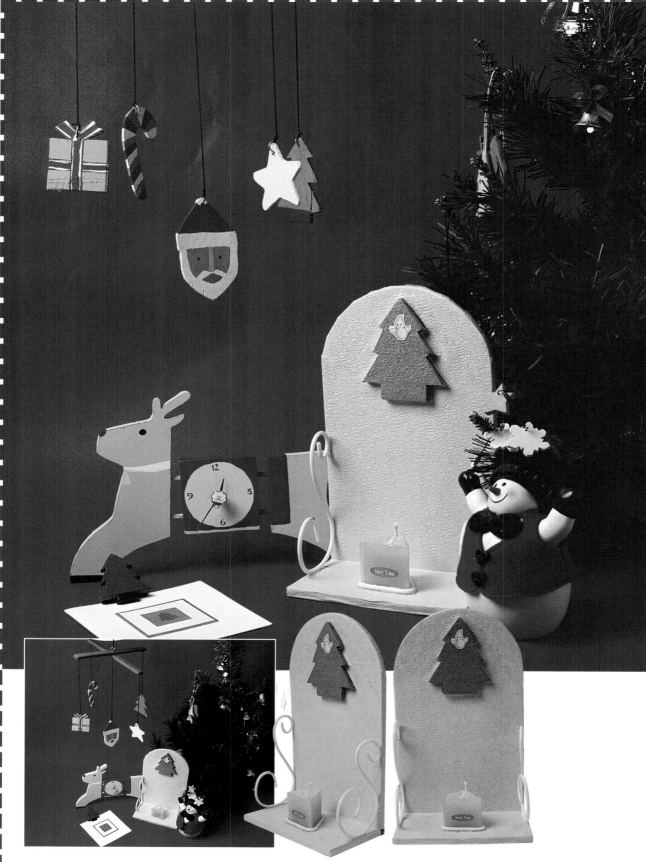

MERRY CHRISTMAS

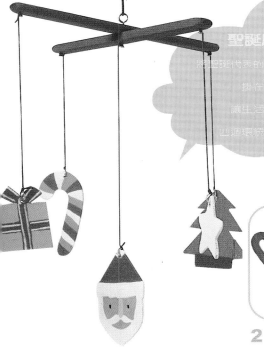

聖誕風中的祝福

1 取木條、木板裁成以下之外型。

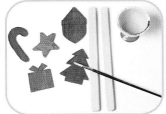

2 塗上喜好的顏色及繪上圖案。

3 於繪好的圖案頂端各鑽一個孔。

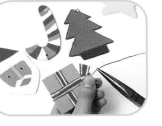

4 然後用鐵絲鎖個扣環於各頂端。

5 兩木條交叉鎖並於各端鎖一扣環。

6 將小圖案一一綁於十字各端，完成。

節慶 DIY—聖誕饗宴〈二〉

45

Dreaming & Wishing

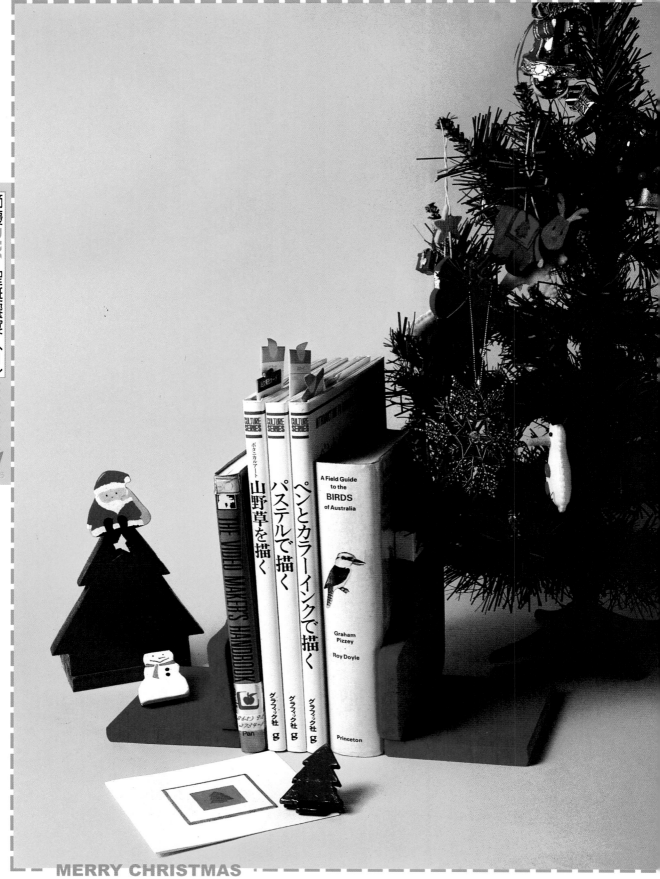

MERRY CHRISTMAS

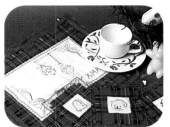

聖誕節即將來
臨試著自己動動手
美觀又實用的東西
只要巧手一動
四週便可充滿著聖誕氣息

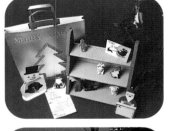

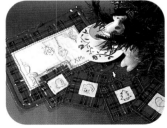

聖誕饗宴 II

聖 誕 裝 飾 篇
DECORATION

1 裁下一長方形深綠色泡棉黏至珍珠板上。

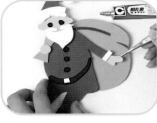

2 用各色泡棉組合出如上圖的聖誕老公公。

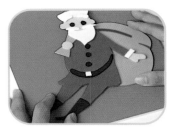

3 將組合好的聖誕老公公黏至泡棉上。

4 做出一可放紙筆的L型凹槽。

5 將凹槽組合至圖3的物件上。

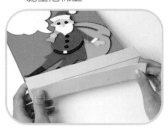

6 在底面黏上一長形泡棉使留言板完整。

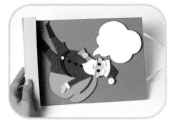

7 在頂端用緞帶做出可吊掛，完成。

聖誕老公公留言板

嘿咻！嘿咻！

袋子裡的禮物真重

累得我腰都挺不直了

坐下來休息一下

待會再把所有禮物送給孩子們

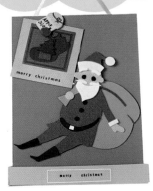

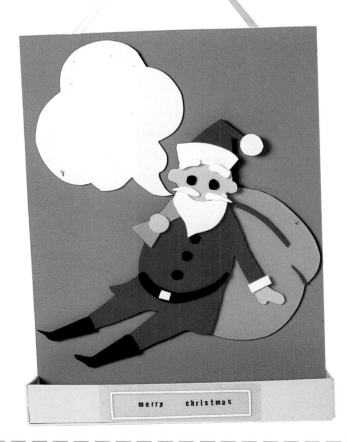

MERRY CHRISTMAS

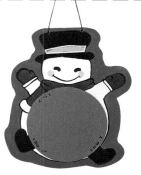

雪人的訊息

胖嘟嘟圓滾滾的雪人討人喜愛

真想把它帶回家

陪在我身旁

1 在木板上繪出外型。

2 依外型多留2公分鋸下,修飾邊緣以防刮手。

3 上白色水泥漆。(有補土的功用,使表面平整。)

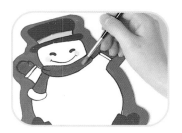

4 上彩色。

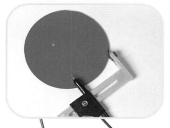

5 用割圓器裁下一圓形泡棉。

6 在圓形泡棉四週轉印文字裝飾。

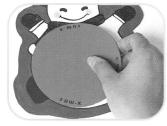

7 將泡棉貼至雪人的肚子上即完成。

Merry
Christmas

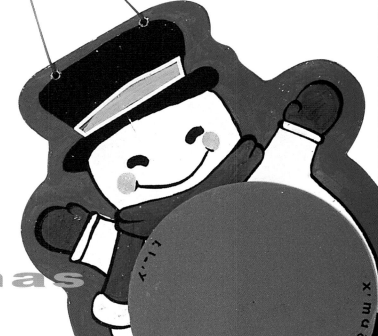

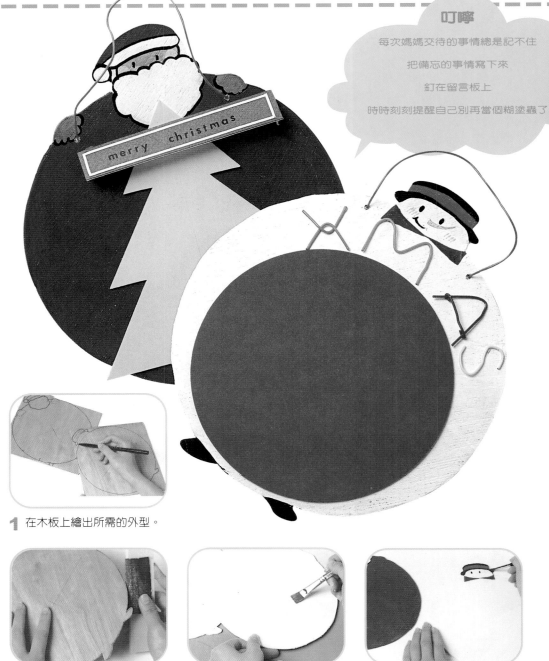

叮嚀

每次媽媽交待的事情總是記不住

把備忘的事情寫下來

釘在留言板上

時時刻刻提醒自己別再當個糊塗蟲了

1 在木板上繪出所需的外型。

2 鋸下外型後用砂紙修飾邊緣。

3 在表面上白色水泥漆。

4 在上繪出彩色。

5 用彩色迴紋針彎出英文字。

6 割出一紅色泡棉黏貼上面即完成。

7 在另一個吊牌上,黏上泡棉聖誕樹及立體牌子。

MERRY CHRISTMAS

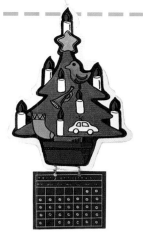

聖誕月曆

聖誕節是今年的最後一個節目

看著月曆上的日期一天天過去

時時反省自己是否有虛渡光陰

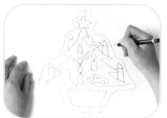

1 在描圖紙上畫出想要的圖形。

2 在描圖紙背後用鉛筆塗黑轉印至木板上。

3 上彩色後用黑筆描黑邊。

4 在卡紙上轉印上日期。

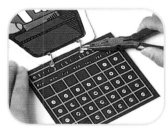

5 用彩色迴紋針固定聖誕圖形及月曆。

MERRY CHRISTMAS

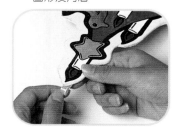

6 在頂端綁上緞帶使其可懸掛。

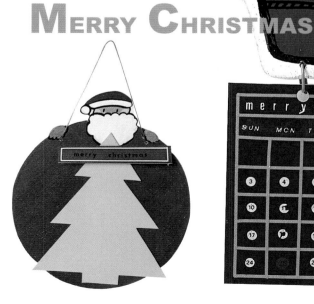

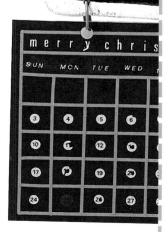

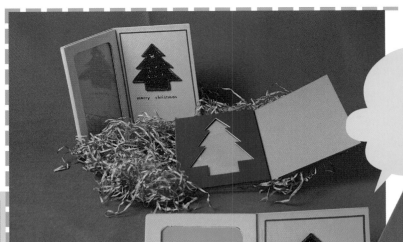

聖誕相框（Ⅱ）

現成的相框老是沒有喜歡的

自己動手做一個

再放進自己最美的照片

放在書桌前看見自己的笑容

心情都愉快起來了。

1 裁下兩二個24×17的紙板。

2 在綠色粉彩紙背後黏滿雙面膠。

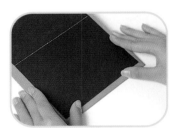

3 將紙黏貼至紙板上。

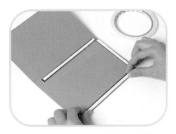

4 在紙板的一邊留出3×5照片的大小，三面貼上邊條。

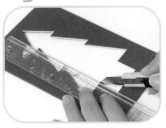

5 取一紅色紙黏至紙板上割出聖誕樹圖形。

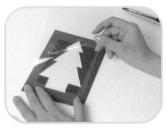

6 在背後黏上透明塞璐璐片。

7 將聖誕樹組合至圖4上。

8 用木板鋸下聖誕樹圖形，上彩色以及亮光漆。

9 黏貼至另一色系的相框上即完成。

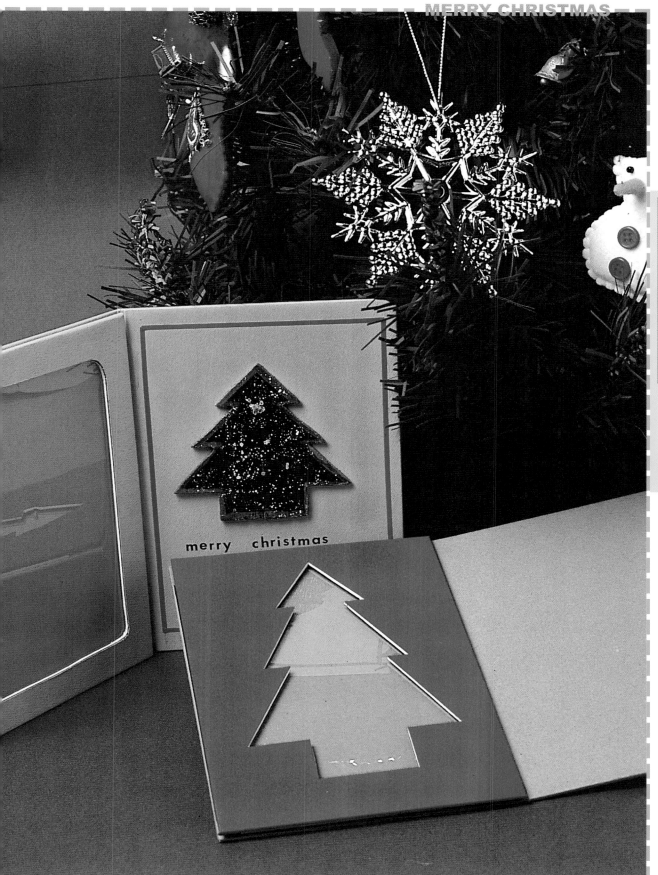

merry christmas

聖誕園藝

將陶盆繪上五顏六色

放在聖誕樹型的底座上

創意十足

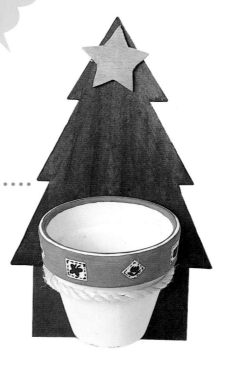

1 在厚木板上繪出聖誕樹的外輪廓線。

2 鋸下後修飾邊緣。

3 在上鑽出兩個洞。

4 鋸出一個星星的外型。

5 將聖誕樹上色。

6 用粗麻繩穿過洞後固定。

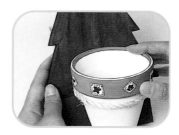

7 放入彩色陶盆後完成。

MERRY CHRISTMAS

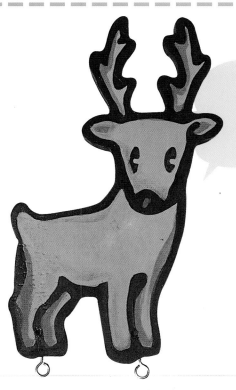

小鹿斑比

活潑的麋鹿奔跑在原野中

自由自在的跳躍著

多麼令人羨慕

1 將小鹿的外型繪至描圖紙
　上。

2 在描圖紙背後依其外輪廓用
　鉛筆塗，可轉印至木板。

3 鋸出小鹿外型修飾邊緣。

4 將下方鑽出兩個洞。

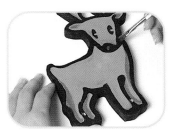

5 將小鹿上彩色。

6 在底下鑽入9字鉤使其
　掛置物品。

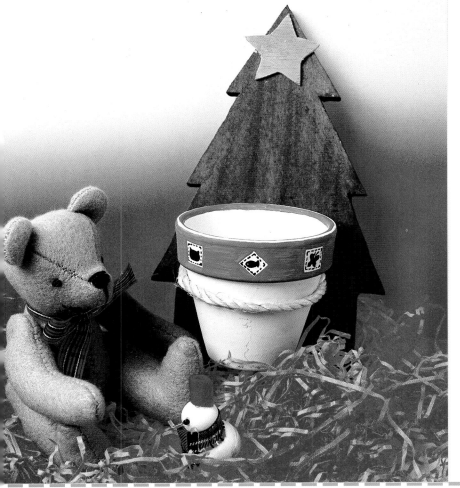

製作蠟燭的過程

1 取三條綿線用綁辮子的方式纏繞。

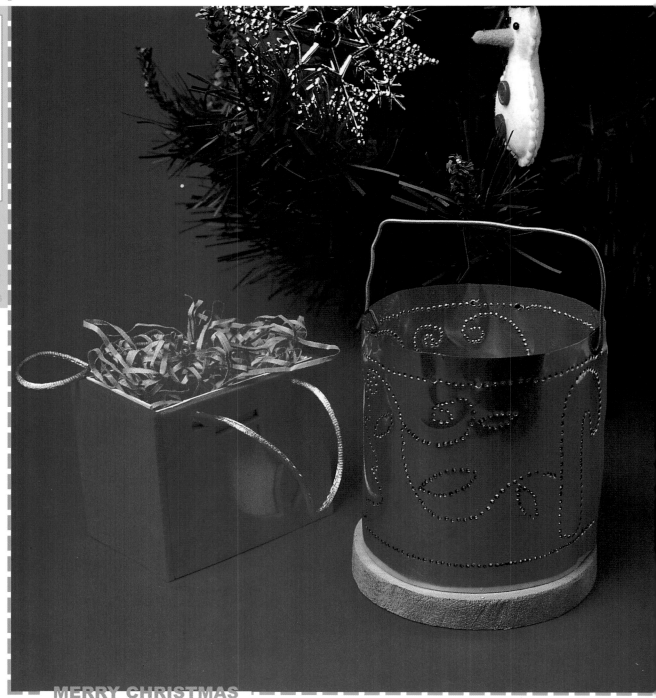

MERRY CHRISTMAS

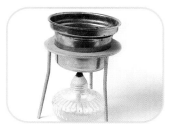

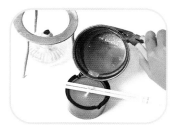

2 將酒精燈點燃，將燒杯中蠟溶解。

3 用筷子固定綿線，在玻璃容器中倒入蠟。

4 燭台的內部完成。

Gingle ball Gingle

聖誕燭台

在金色的銅門片上打洞

使光源透過小洞

形成有趣的畫面

看著映在牆壁上形狀

真是可愛

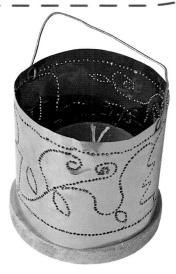

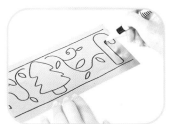

1 取一薄銅板裁出所需長度。

2 在銅板上用鉛筆輕輕打稿。

3 用奇異筆在銅板上畫出所需的圖形。

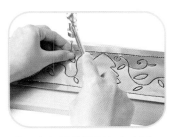

4 用釘子沿著圖形釘出小洞。

5 在銅板上做出一個提把。

6 用厚木板鋸出一個圓形當做底座。

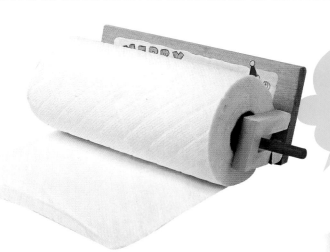

捲筒面紙架

廚房的油煙是最令媽媽傷腦筋的問題

自製面紙架

輕鬆的解決髒東西

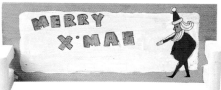

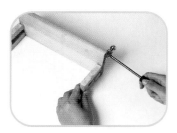

1 釘出一個如上圖所示的木架。

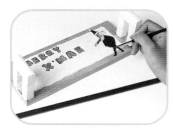

2 在上繪上彩色。

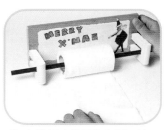

3 在橫桿中放置衛生紙可抽取。

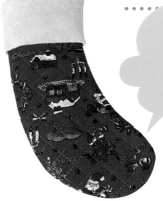

小熊襪窗簾扣

窗簾總是散在那兒

怎麼都整理不好

讓小熊襪窗簾扣替你把窗簾整理好

不再散亂

1 用舖棉布對折剪出襪子外形。

2 由襪子反折處先縫。

3 將襪子裡外相反縫合。

4 縫上緞帶即完成。

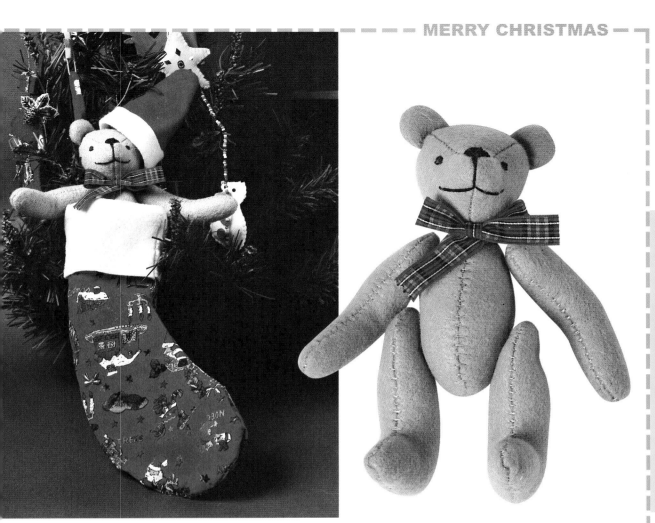

1 取一紅色不織布剪出帽子外形。

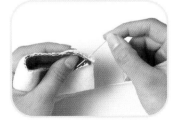

2 取一白色長條縫製帽沿。

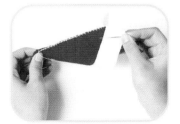

3 將帽子縫製完後反折，才不會看見縫線。

4 由帽子的頂點用針穿過小珠子做出裝飾。

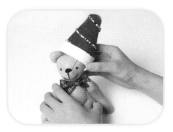

5 將帽子戴在現成的小熊頭上。

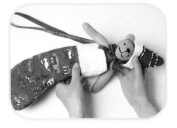

6 放入襪子中即成為綁窗簾的吊飾。

餐巾收納盒

聖誕大餐快上桌了

先幫媽媽把桌子收拾好

舖上漂亮的桌巾

等待著大餐

1 鋸下適當長度的紙捲。

2 上黏紅色不織布包住紙捲。

3 在紙捲上黏上聖誕樹裝飾放入桌巾後完成。

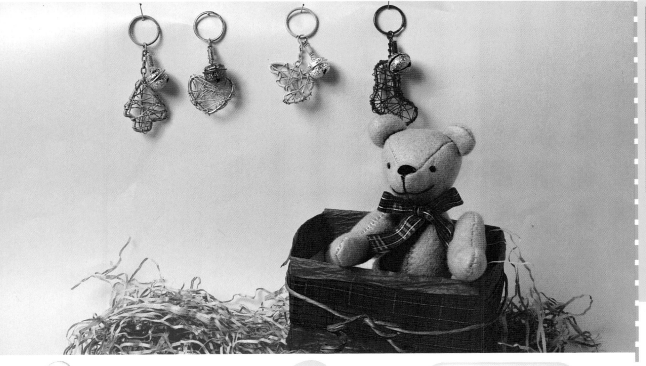

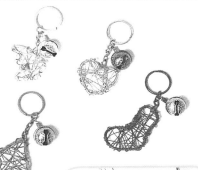

聖誕鑰匙圈

想不到用細鐵絲
也能做出精緻的鑰匙圈
放上噴砂的鈴鐺
兼具視覺與聽覺

1 用粗鋁線纏繞出外型。

2 用細鐵絲纏繞外型，鐵絲間儘量交錯。

3 用噴漆將鑰匙圈、彈簧噴上同色系。

4 組合所有物件後即完成。

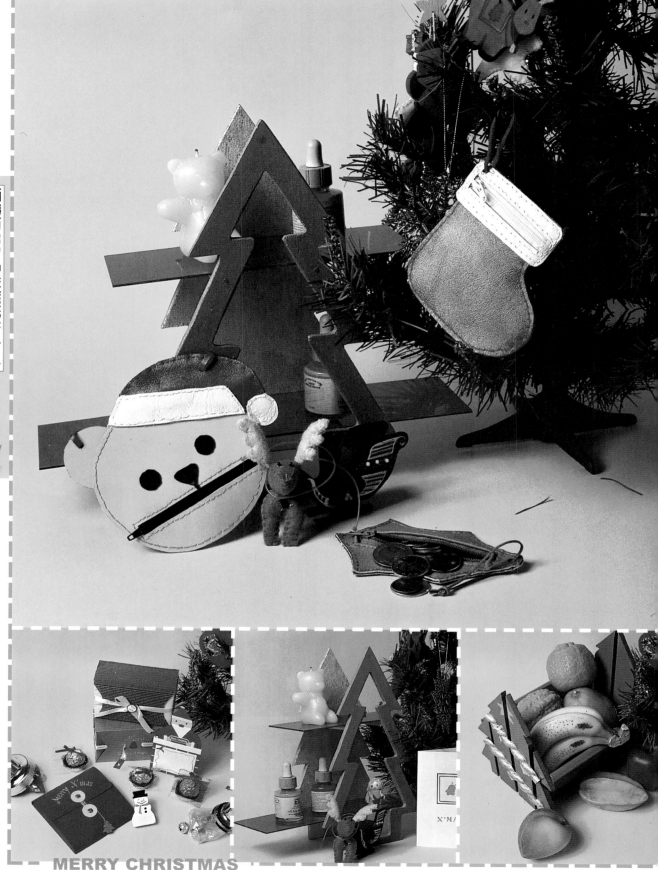

MERRY CHRISTMAS

X'MA

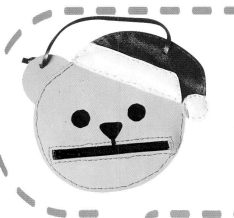

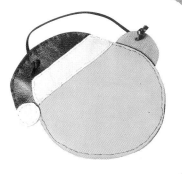

MERRY **C**HRISTMAS

聖誕零錢包

利用聖誕圖案的應用
加以變化使隨身攜帶的零錢包
也深深的感受聖誕佳節的到來

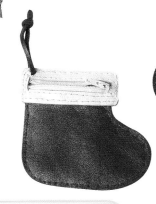

1 取皮革裁切成小錢袋的組件。

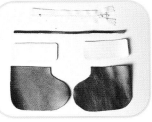

2 裁成以上幾個型板,然後縫製組合。

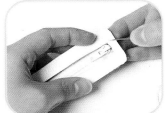

3 開口處縫製一條拉鍊,做為小錢袋的開口。

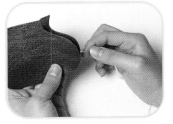

4 將袋子處縫合於一起(頂端不要縫合才可開口)。

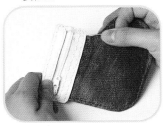

5 將縫好的拉鍊處與袋子處縫合。

6 於一端打一個孔,穿一條皮繩,完成。

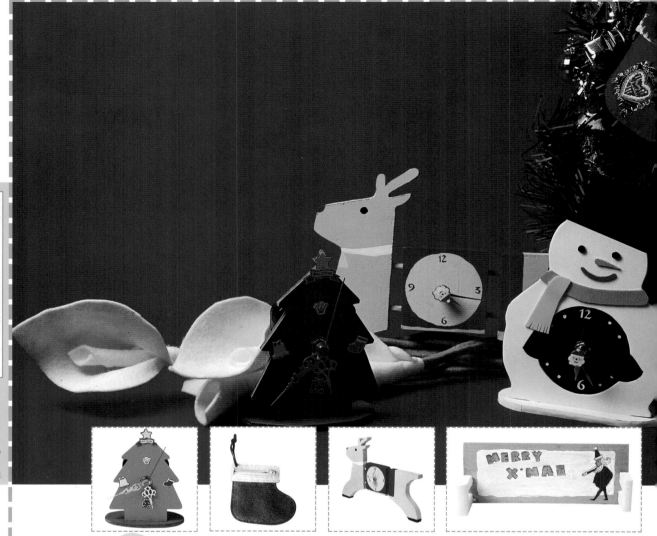

聖誕雪人

雪人也是聖誕必備圖案之一

利用雪人的造型製作一時鐘

雖然冰冷感溫馨

1 取塊美國卡紙並裁成雪人的
外型。

2 剪泡棉如此圖中雪人的
外型配色。

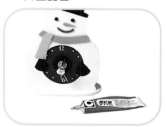

3 於橢圓形的1/3處割一長
道,當作底座。

4 將時鐘的鐘心鎖於雪人的
中間。

5 用淺色的筆於中間畫上
時間數字。

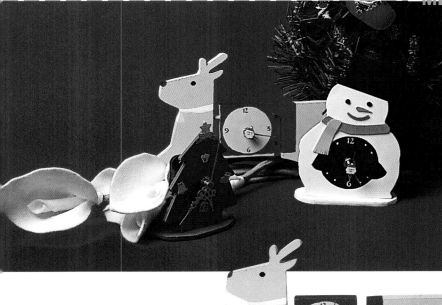

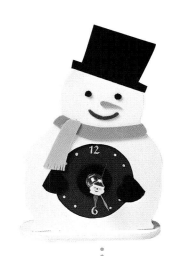

馴鹿的時鐘

可愛的馴鹿造型經簡化造型後

使時鐘更加可愛化

也增添了許多聖誕氣氛

絕對獨樹一格

1 取一木板畫上時鐘的外型。

2 鋸下此外型後將其分成三節。

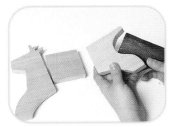

3 鋸完後用砂紙磨過，使其邊
平滑不易傷人。

4 木塊中間處鑽一個孔。

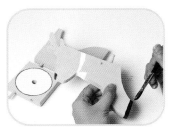

5 塗上自己喜好的色彩。

6 裝上時鐘的鐘心於木塊上。

7 自己製作時鐘的指針。

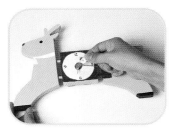

8 將鹿組合起來後，並裝
上指針，完成。

聖誕相框（１）

簡單的外型相框

配上飛機木製成的聖誕圖案

使平凡的相框充滿聖誕氣氛

且獨一無二

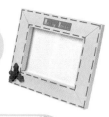

1 鋸木條製成相框的表面處。

2 於相框上塗上層色彩。

3 取飛機木裁成聖誕氣氛的外型，並且上色。

4 取厚紙箱於中間割一相片尺寸，撕下表層（放相片用）。

5 包上層美術紙及做一相框站立支撐架。

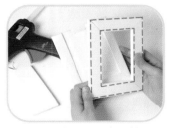

6 將相框與裝相片處用熱融膠接合。

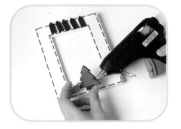

7 將裝飾用飛機木裝飾於相框上。

8 放入相片，如此聖誕氣氛的相框即完成。

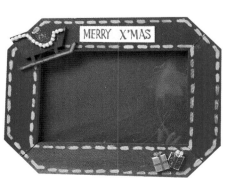

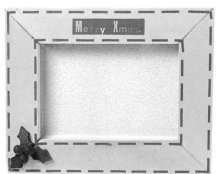

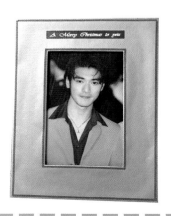

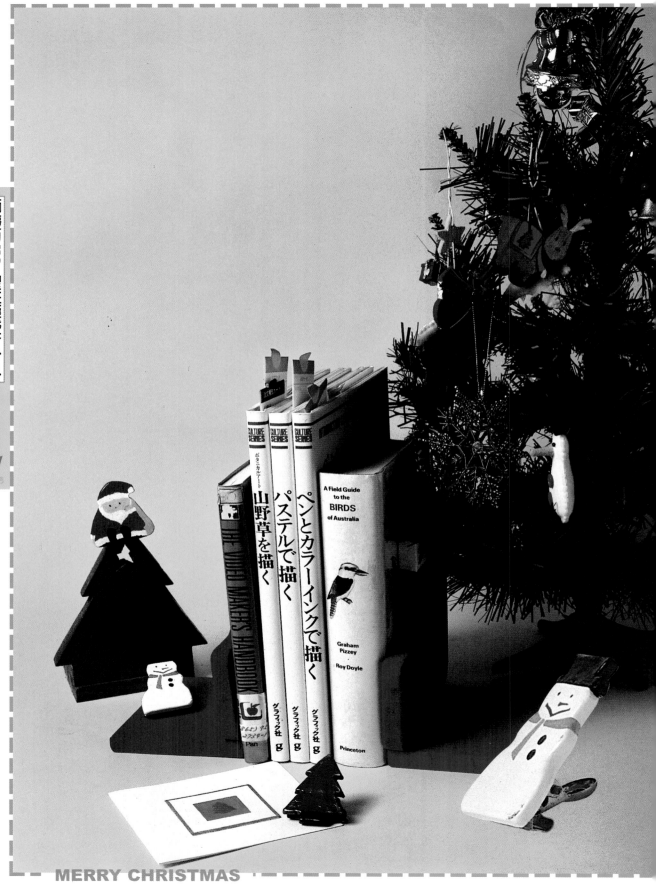

MERRY CHRISTMAS

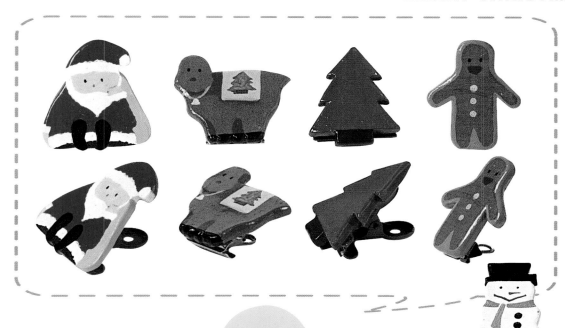

聖誕書夾

聖誕圖案的書夾

既美觀又實用

且製作方法簡單

真是別出新裁

1 將自己喜好的圖案繪於紙上。

2 將繪好的圖案剪裁下來。

3 剪下的圖案蓋於紙黏土上並依樣裁切好。

4 繪上圖案以及喜好的色彩於紙黏土上。

5 將完成的紙黏土圖案,用熱熔膠將其與夾子黏合。

6 再塗上一層亮光漆做為保護之用,完成。

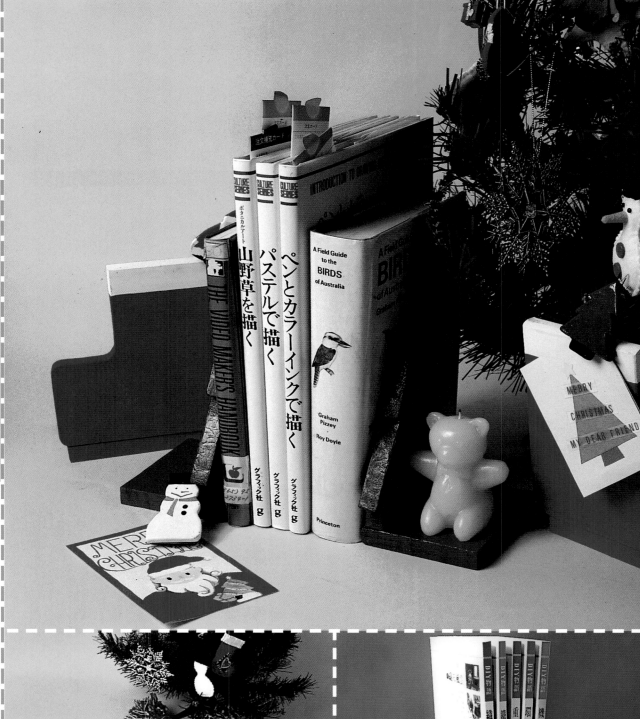

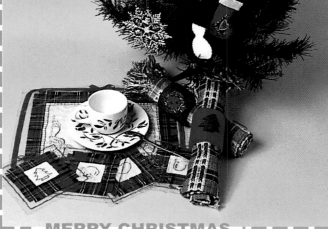

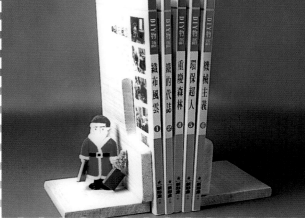

MERRY CHRISTMAS

聖誕書架

利用聖誕圖案製作書架

簡單的造型

如積木般的搭配

使書架既實用又美觀且收藏容易

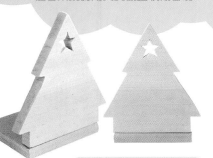

1 於厚木板上畫上書架的外型。

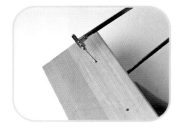

2 於木板上鑽孔後鋸下書架的型。

3 用砂紙將鋸好的木塊磨過,(不易傷手)。

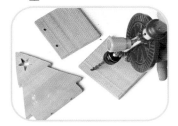

4 於木板上鑽孔。

5 取免洗筷剪數段(用於做卡鎖之用)。

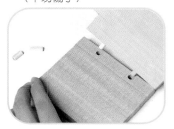

6 將書架組合於起來。

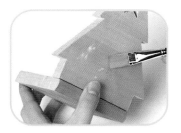

7 塗上層自己喜好的色彩。

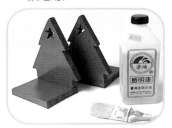

8 再塗上一層亮光漆(用於保護之用)。

節慶DIY—聖誕饗宴 〈二〉

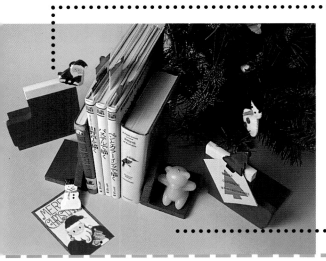

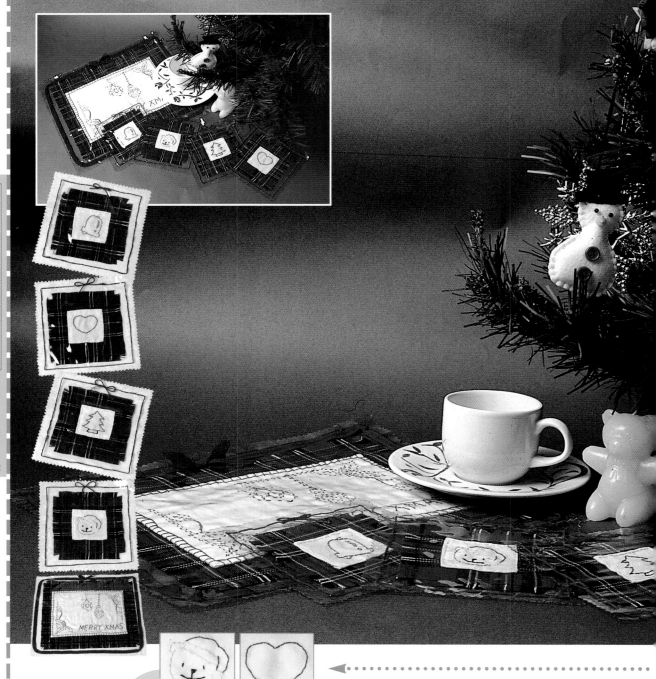

聖誕圖紋

一針一針的手工刺繡

將聖誕圖紋繡於綿布上

使綿布上也染了一般聖誕溫馨的氣氛

1 取一棉布並剪下適當之尺寸。

2 於剪下的棉布上繪上具有聖誕氣氛的圖紋。

MERRY CHRISTMAS

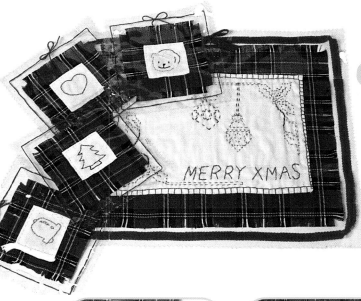

塑膠杯墊組─聖誕邀約

透明塑膠布的透明感

襯托出綿布所繡的聖誕圖紋

讓杯墊有不一樣的變化

1 用鋸尺剪刀剪一適當尺寸做桌墊乃杯墊之用。

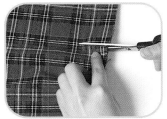

2 再取配色用之格子布一塊。

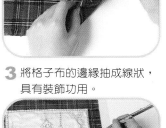

3 將格子布的邊緣抽成線狀，具有裝飾功用。

4 將之前完成的棉布繡花布縫於格子中間。

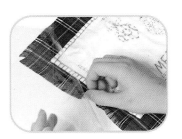

6 完成的部分套入塑膠布中間。

6 於塑膠布多餘的邊，割有間隔的穿孔線。

7 穿入緞帶（既有縫合功能又具裝飾）完成。

3 利用針線繡上之前繪好的圖紋。

4 將布面對面相縫合於一起。

5 末完全縫合之前先翻面，然後再完全縫合於一起。

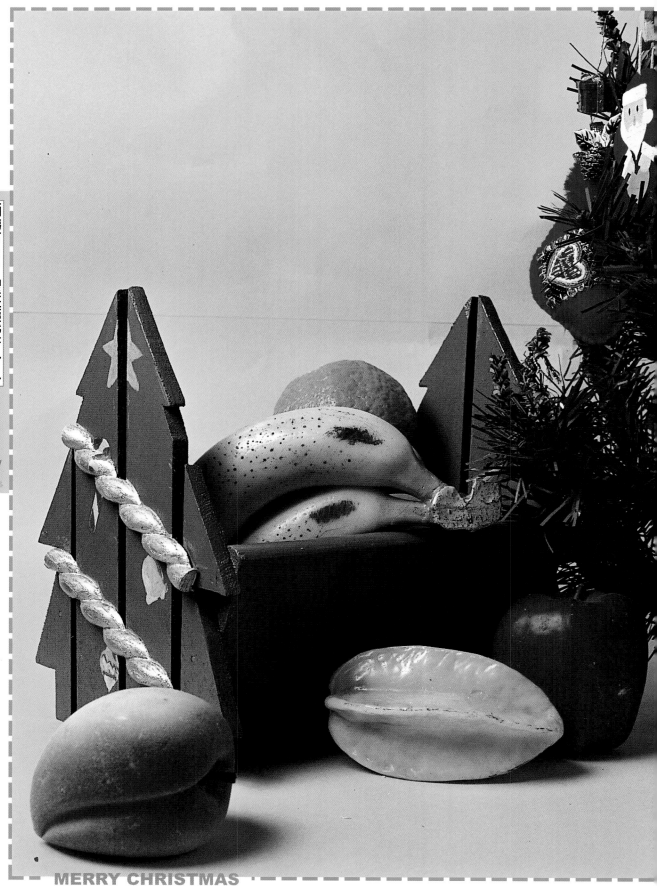

MERRY CHRISTMAS

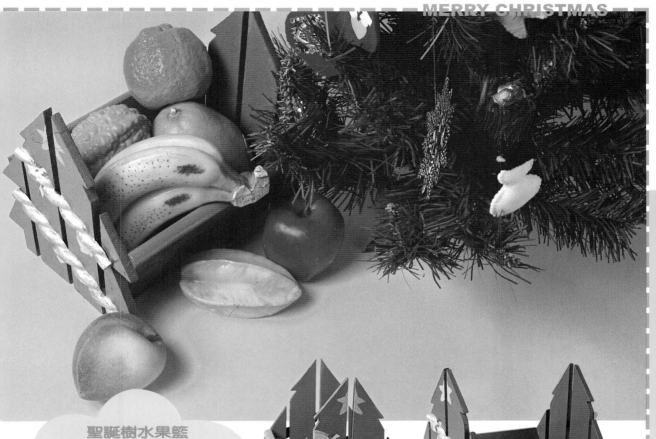

聖誕樹水果籃

利用聖誕樹外型製成的水果籃

將水果置於籃內

另有一番風味

且聖誕氣氛十足

1 取木條組成一面積後，鋸一聖誕樹的外型。

2 鋸好此型板，尺寸大小自訂。

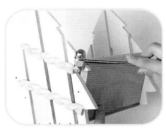

3 將鋸好的木板組合成水果籃的外型。

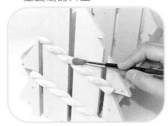

4 塗上層基本的底色。

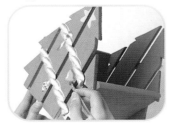

5 繪上些裝飾小圖案，就如裝飾聖誕樹一般。

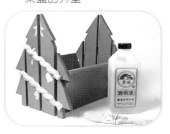

6 塗層亮光漆做為保護之用，完成。

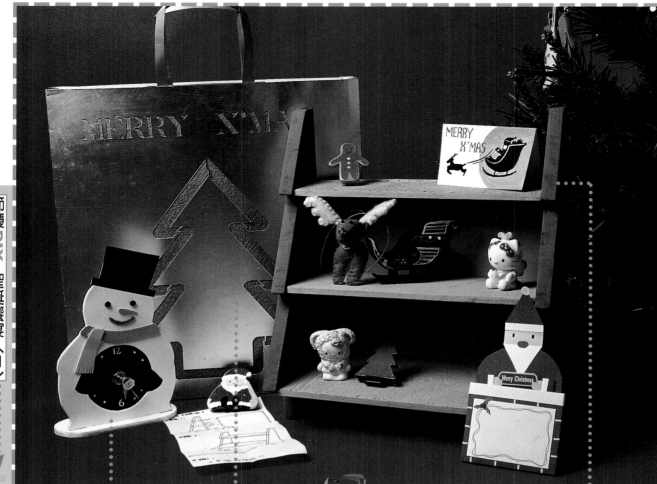

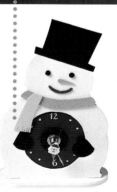

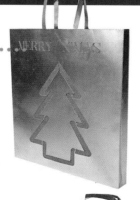

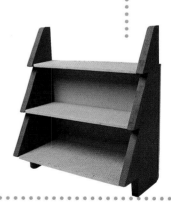

銀色的祝福

另外特製一只包裝袋

讓這份聖誕禮物更貼心

且是份內外兼具的聖誕祝福喔

1 取張卡紙裁成此長方形，並如圖折處折疊。

MERRY CHRISTMAS

聖誕樹置物架

簡化的聖誕樹的造型所製成的置物架

使置物架有了另一番風格

既美觀又實用性

送禮自用兩相宜哦

1 先於紙上繪好之尺寸大小。

2 再將尺寸移至木板上，並且鋸好。

3 於兩端鑽上幾個孔（位置需做記號）。

4 取免洗筷剪成數小段（可當卡鎖之用）。

5 將其一一組合成聖誕樹架。

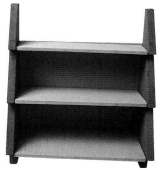

● 塗上喜好的色彩及塗層亮光漆，完成。

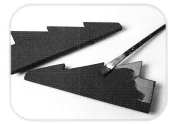

6 塗上喜好的色彩及塗層亮光漆，完成。

2 於表面作些圖案的剪紙變化。

3 於割好的鏤空處再附貼張另一種顏色的美術紙。

4 黏貼成一紙袋狀，並製作一手提處，完成。

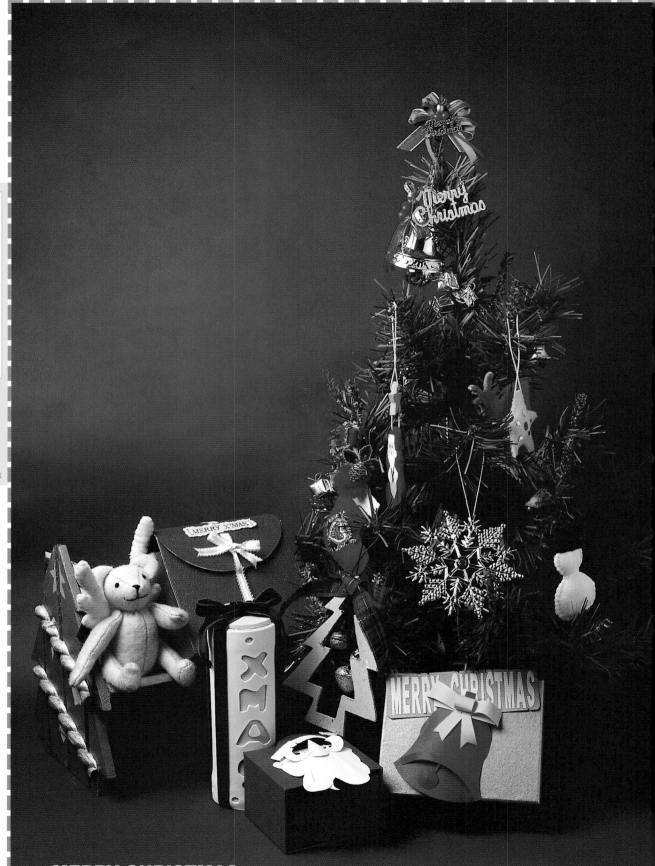

MERRY CHRISTMAS

準備份聖誕禮物送朋友
卻想禮物能夠內外兼備
包裝能明顯讓人知道是聖誕禮物
只要自己動手做個別出新栽的包裝
保證朋友們眼睛為之一亮

聖誕饗宴II

聖誕包裝篇
PACKAGE DESIGN

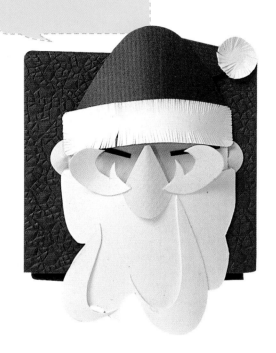

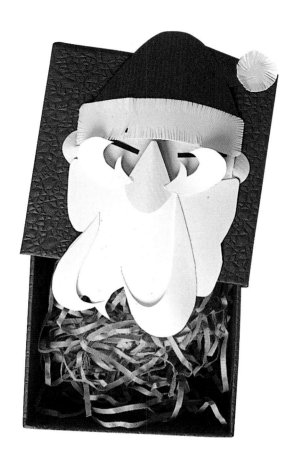

聖誕老公公的白鬍子
已經快把臉都遮住了
把盒子打開時
像不像開懷大笑呢

1 在紙上繪出盒子的展開圖。

2 割展開圖後折出盒子的立體。

3 將盒子的外層黏上包裝紙。

4 做好內、外盒備用。

5 依上圖所示做出聖誕老公公的物件,用筆壓出弧度。

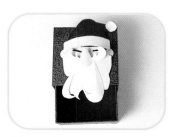

6 將所有物件依序黏在盒子上即完成。

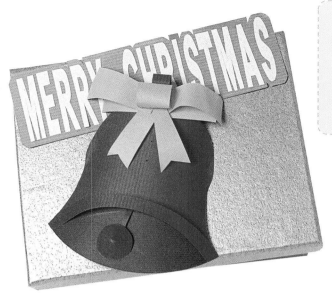

叮叮噹叮叮噹
鈴聲多響亮
立體紙雕做成的鈴噹
似乎正在噹噹響著呢

1 影印所需文字下襯淺綠
色粉彩紙。

2 割下英文字後黏在深色紙
上。

3 黏出立體的鈴噹。

4 將所有物件組合至上圖
即完成。

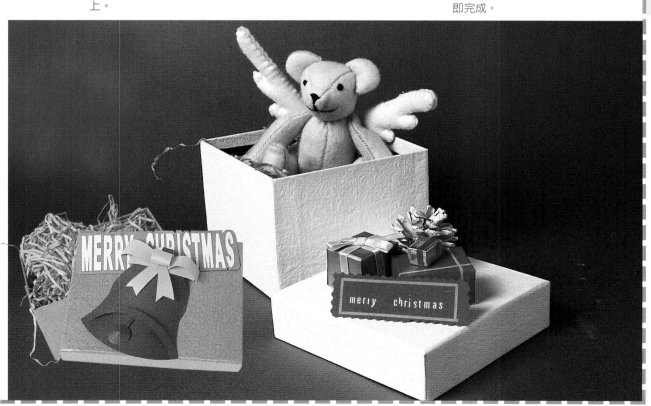

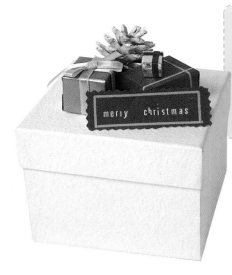

白色的禮盒
有種高貴的氣質
就像在一片白茫茫的雪地中
乾淨無瑕的美

節慶DIY—聖誕饗宴 〈二〉

82

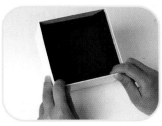

1 依前所教的步驟做出盒子。

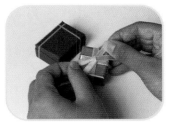

2 做出數個小型的禮物包裝盒。

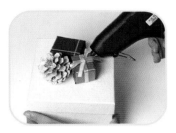

3 將物件黏至盒面上裝飾。

4 在紙上轉印上文字。將文字固定在盒面上即裝飾完成。

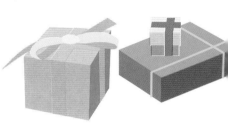

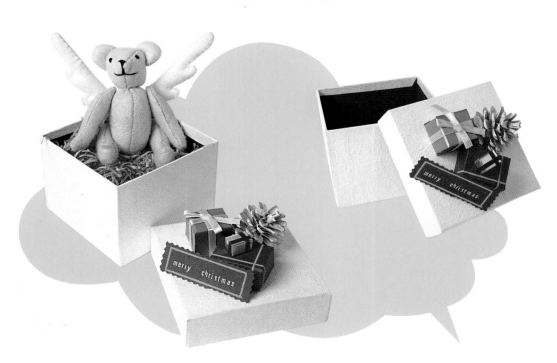

MERRY CHRISTMAS

粉紅瓦楞紙
只要一點點巧思
就成為放飾品的禮盒
精緻又實用

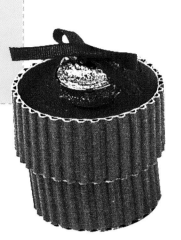

1 裁下適當大小的彩色瓦楞紙。

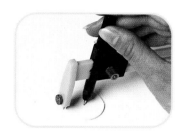

2 用割圓器割出圓形。

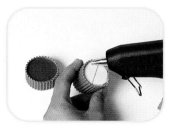

3 黏合盒面及盒底。

4 在盒蓋上做出裝飾即完成。

83

在小盒子中
可以放入戒指或項鍊
送給最心愛的人
是獨一無二的

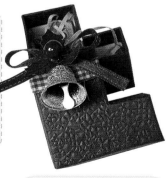

1 依上圖黏出盒子的立體。

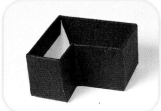

2 依立體面黏上包裝紙。

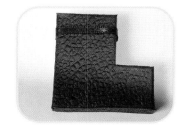

3 將盒蓋依前述方法做出。

爸爸買了一顆
好大好大的聖誕樹放在客廳
下面擺滿了禮物
等吃完聖誕大餐
就可以拆禮物了耶

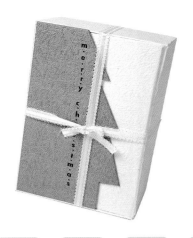

1 裁出聖誕圖型的盒子,將其
組合立體。

May your christmas be

教堂中傳出悠揚的聖樂
真的有一股濃濃的聖誕氣氛
圍繞著我

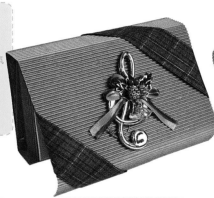

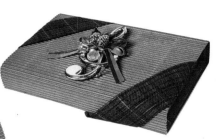

1 裁出一盒子的展開圖後組合
成立體。

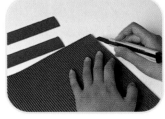

2 裁下比盒子稍大彩色瓦楞紙
備用。

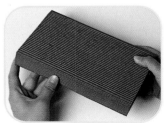

3 將瓦楞紙黏至盒子上。

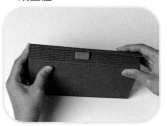

4 在開口處黏上魔鬼粘。

5 將緞帶斜黏在盒面兩
側,做出簡單裝飾。

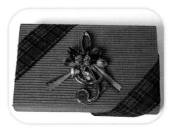

6 在中央黏上裝飾品即完
成。

2 在聖誕樹的一邊黏上綠色包
　裝紙，其餘黏上白色。

3 在盒面上轉印出文字。
　用緞帶固定盒子即完成。

bright with happiness

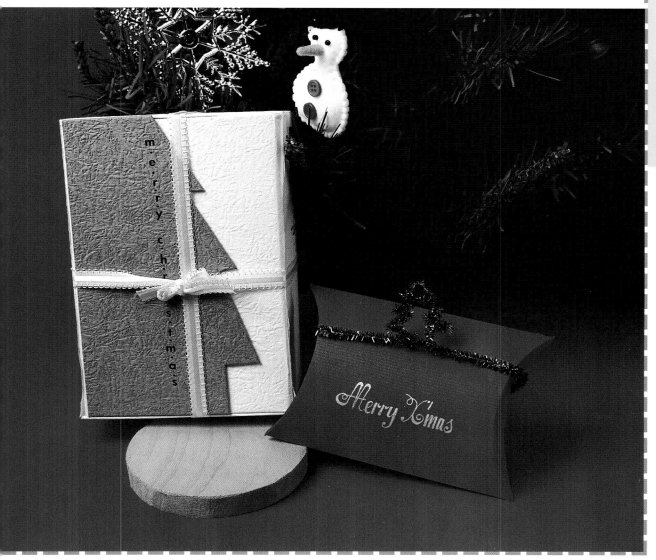

黃澄澄的包裝紙
配上紅綠相間的緞帶
將禮物放在你家門口
給你一個驚喜

1 將黃色紙籐裁下數段。

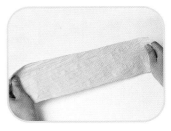

2 將其攤開鋪平備用。

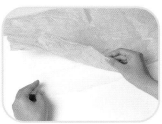

3 將數片紙接合後黏至透明塑膠布上。

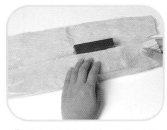

4 禮物放置在紙的1/3處，兩面對折。

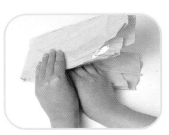

5 將包裝紙的一半摺回。

6 在開口處用鐵絲束口。

7 用緞帶做出花綁至束口處。

8 另用紙轉印上文字做為裝飾吊牌。

Merry christmas

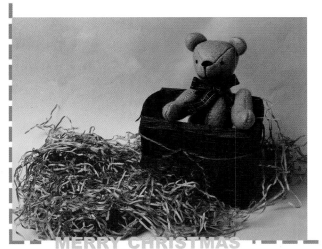

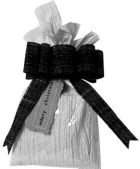

MERRY CHRISTMAS

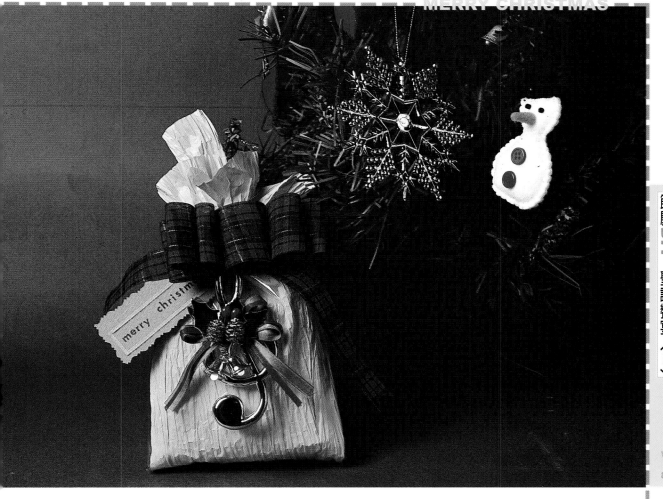

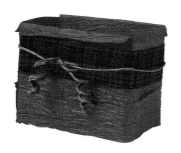

用皺褶紙
來包裝不規形的禮物
是最適合不過的
既不怕紙有褶痕
也不怕包的不漂亮

1 做出一U型的盒子。

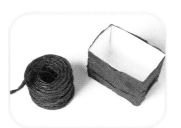

2 將紙籐舖平後包裹盒子。

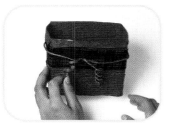

3 在盒子外做出裝飾後即完成。

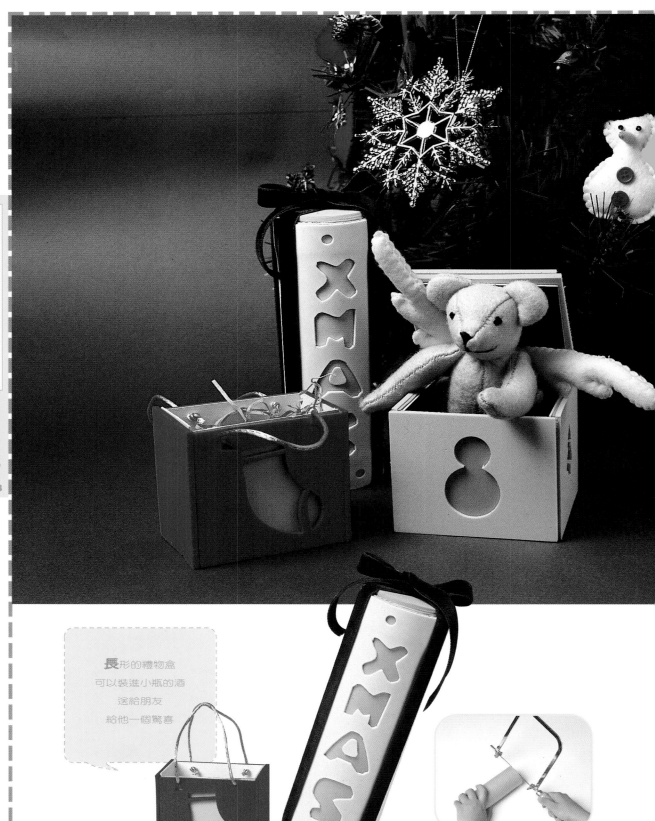

長形的禮物盒
可以裝進小瓶的酒
送給朋友
給他一個驚喜

1 鋸下所需長度的紙捲
筒。

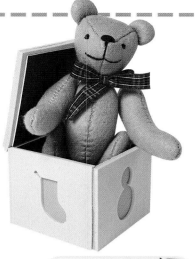

1 裁出盒子，將其組合成型。

2 在紙板上繪出盒子展開圖。

3 在泡棉上繪出所需文字及圖形。

4 在綠色泡棉上割出各種圖型，後襯橘色泡棉。

5 將完成的物件組合至盒子各個面上即完成。

Merry christmas

2 用割圓器割出同紙捲筒大小的圖形。

3 裁下一與紙捲筒等長的泡棉，兩側用打洞器打洞。

4 在正中間割出X'MAS字樣。

5 在鏤空後襯上另一種色彩的泡棉。

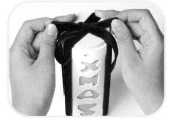

6 黏上兩頭蓋子，綁上緞帶即完成。

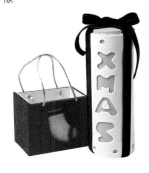

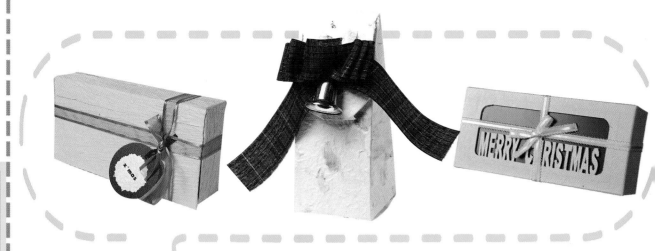

鏤空的禮品盒後
襯上霧面塞璐璐片
隱約透出顏色
讓你猜猜裡面是什麼

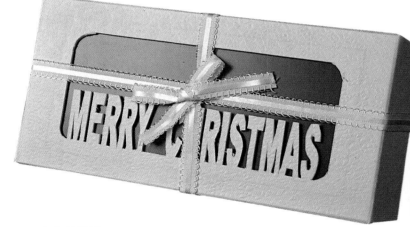

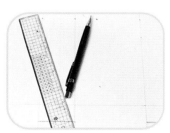

1 在紙上繪出盒子的展開圖。

2 裁下展開圖。

3 在盒面上黏上黃色包裝紙。

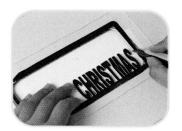

4 影印文字後黏至盒面上割出英文字。

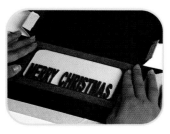

5 在背面黏上霧面塞璐璐片。

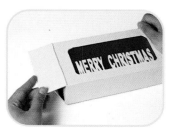

6 組合盒子的立體綁上緞帶即完成。

皺紋紙壓平成為包裝紙
有一種特殊的質感
只需簡單搭配就很好看

1 將皺紋紙攤平背後黏雙面膠
固定在盒子上。

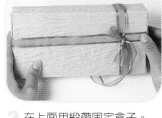

2 在上面用緞帶固定盒子。

3 用小紙片做一張小卡。

4 將小卡片綁在緞帶上即
完成。

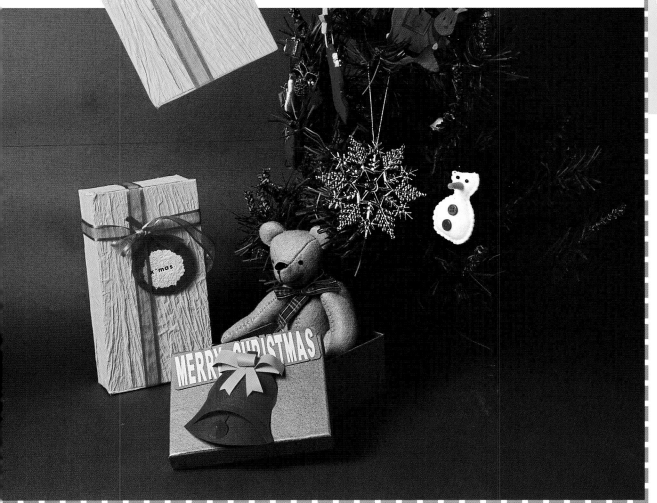

將聖誕樹縮小
放置在盒面上
有別於
只用包裝紙包裝的風格

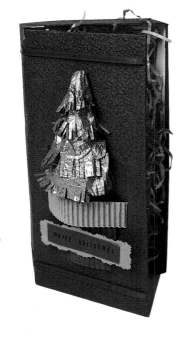

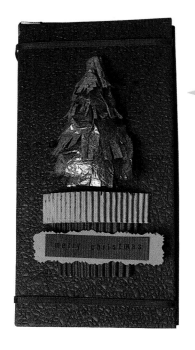

1 將錐形的保麗龍對切開。

2 在綠色包裝紙一邊裁出如上
圖所示。

3 在另一邊黏上雙面膠備用。

4 將數段上述物件依層黏至錐
形保麗龍上。

5 將聖誕樹黏至盒面上。

6 用瓦楞紙做出花盆形狀。

7 在紙上轉印文字。

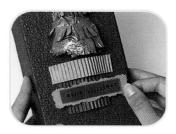

8 將所有物件組合至盒面
上即完成。

MERRY CHRISTMAS

手抄紙的自然獨特風味
已經被大量採用
簡單有質感的配法
發揮個人獨特的品味

1 裁出盒子的展開圖。

2 折出立體。

3 將表面黏上手抄紙後組合。

4 黏上裝飾用的緞帶花。

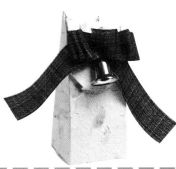

5 在開口處黏上魔鬼粘。

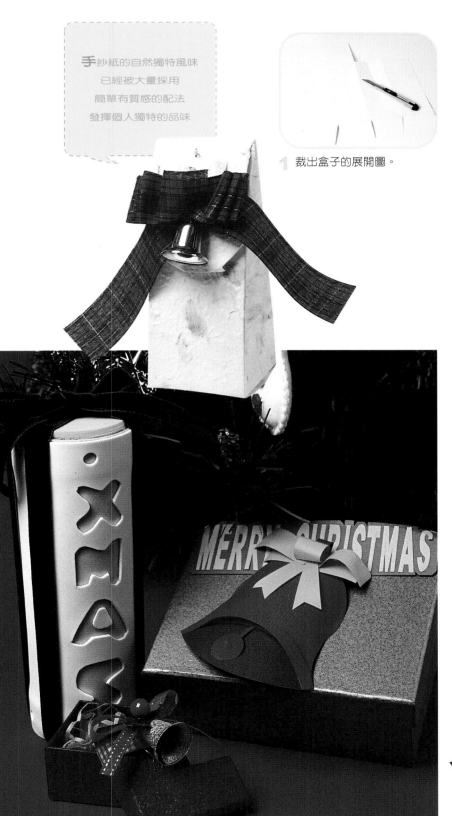

Merry X'mas

聖誕節常有聖誕專輯
買來送人後的包裝
總是四四方方
自己動手刺刺繡繡
變換個不同的包裝

1 取不織布裁下此圖型。（圖
的大小約比CD片大約0.5cm）

2 用針線將兩塊不織布縫合
（圓弧形的一端）。

3 其中一塊有多一些布，剪一
卡紙黏於上。

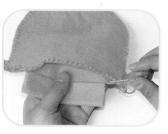

4 向內折並且縫合，如此東西
放入可防止東西掉出。

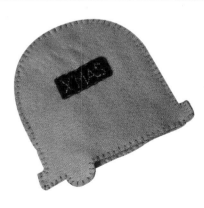

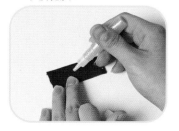

5 剪段絨布緞帶寫上Merry
x'mas的字樣。

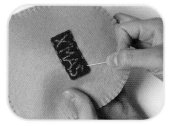

6 將寫好的祝福字樣縫於
不織布上。

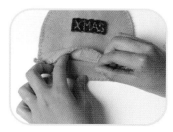

7 內部再黏貼上魔鬼粘，如此
包裝更多了一層的保護。

MERRY CHRISTMAS

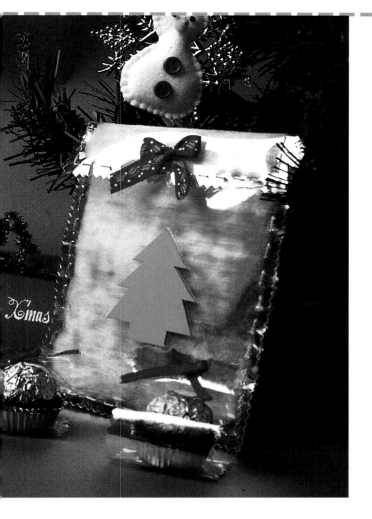

透明的塑膠布
搭配棉花的柔軟感
如此的包裝設計
既可保護送人的禮物
且又浪漫溫馨

1 取一透明塑膠布，並用鋸齒剪刀，剪一長方形。

2 用針線將對折的長方形塑膠布縫合。

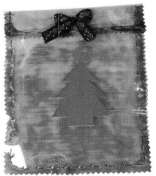

3 縫合的塑膠布須有雙層，在未縫合前放入少許棉花。

4 取綠色泡棉並裁一聖誕樹造型（圖案與顏色可自行更改）。

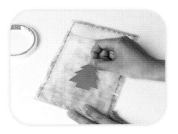

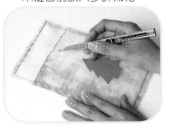

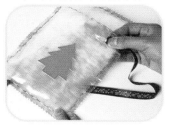

5 將裁好的泡棉黏於縫好的塑膠布袋上做裝飾。

6 於塑膠布上割幾件小孔。（需與緞帶同寬）

7 穿入緞帶做此包裝的收尾，完成。

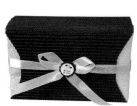

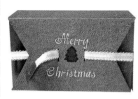

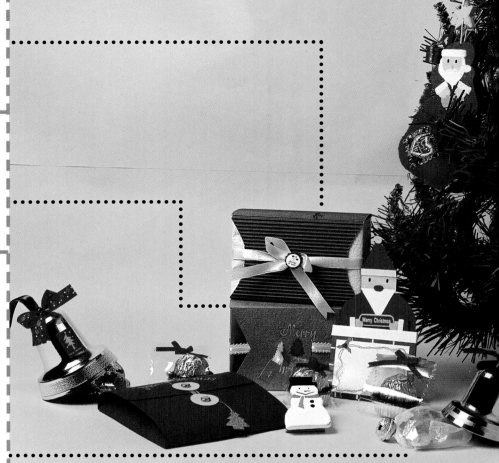

一張樸素的美術紙
簡單的切割
繪畫成一只實用
又美觀的包裝聖誕紙袋

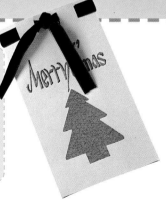

1 取張美術紙並裁出此外型。

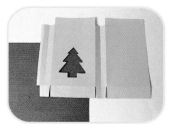

2 其中一邊大面積處割下一聖誕樹的外型。

3 再取更深的美術紙做襯底，突顯圖案的裝飾。

4 用雙面膠將袋子黏貼完成。

MERRY CHRISTMAS

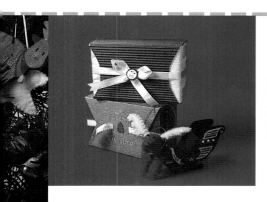

一個平凡的包裝
作了不一樣的變化
使樸素的禮物
添了份特色
一份聖誕節的祝福

1 取一霧面賽璐璐，裁一紙盒的平面展開稿。

2 用雙面膠黏貼組合成盒狀。

3 於卡紙上裁一長方形，但需有修改才不會過於死板。

4 裁下的卡紙再用包裝紙將其包裝。

5 於包裝好的長方卡紙上，於一割兩小孔。

6 將卡紙包於之前完成的賽璐璐盒子外。

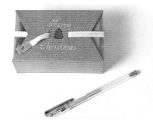

7 用緞帶穿過並用筆繪上祝福字樣，完成。

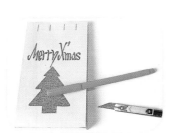

5 用色筆寫上祝福話語的字樣（亦可用轉印字）。

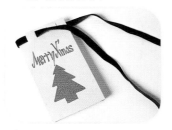

6 於袋子開口處穿過一緞帶做裝飾且又實用。

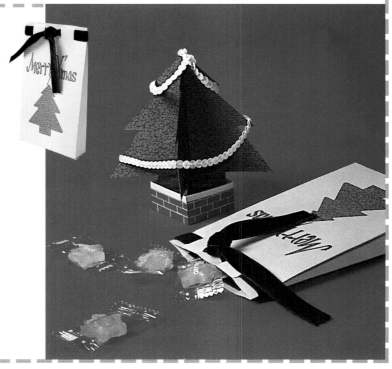

利用美術紙的可塑性
作不同的變化
利用公文袋封蓋的想法
搭配此包裝設計
又更不一樣的聖誕氣氛

1 取一美術紙裁下適當尺寸及
規格。

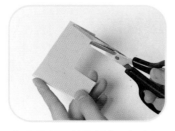

2 再取另一美術紙裁兩個小圓
（約50元銅板大）。

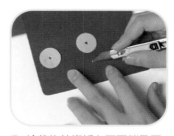

3 於裁的美術紙上下兩端及兩
個小圓各割個小孔。

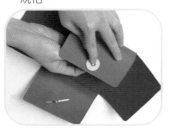

4 將小圓與包裝主體固定，如
此加上線可當鎖扣之用。

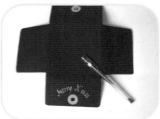

5 於一端寫上聖誕祝福語（順
著圓的弧度來寫）。

6 將禮物置入，然後繩子
繞圓幾圈，完成。

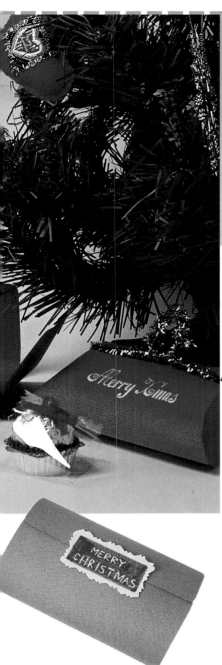

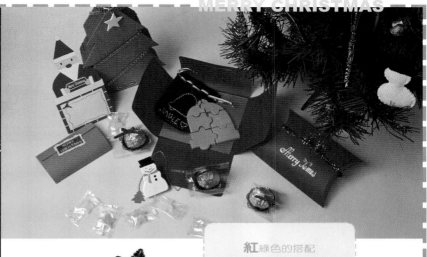

紅綠色的搭配
帶著濃濃的聖誕氣氛
再加上銀色來湊熱鬧
使如此的包裝
更襯禮物的含意
聖誕快樂

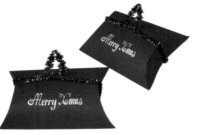

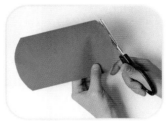

1 取張美術紙裁剪此外型（紙張對折後再裁剪）。

2 於裁好的紙張上下兩端用刀片輕割兩道弧線。

3 用雙面膠將此紙黏合處貼合。

4 用筆寫上祝福話語。

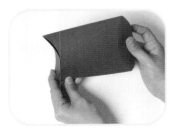

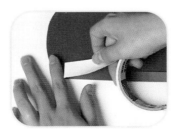

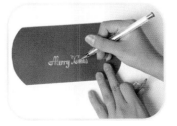

5 於上下兩端折入（由於之前用刀割一道所以折痕明確）。

6 取毛根折成聖誕樹的外型。

7 將折好的毛根用於綁鎖紙盒，如此東西不易掉落。

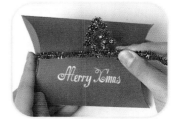

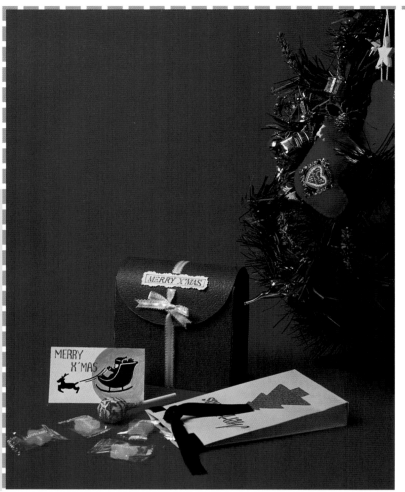

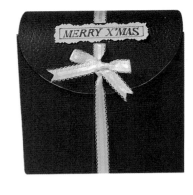

1 取張卡紙裁出以下盒子包裝的平面展開圖。

2 再展開盒未組合前先黏上層包裝紙。

將聖誕包裝
做成如包包的外型
容量空間大且可重覆使用
讓聖誕禮物
有不一樣的包裝造型

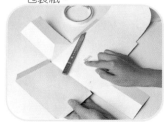

3 翻面於內固定一件緞帶。

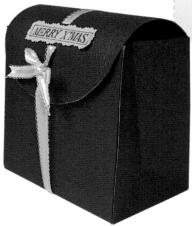

4 用雙面膠將紙盒組合起來。

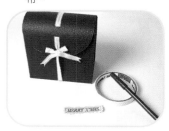

5 再寫祝福字樣並黏貼於紙盒上，完成。

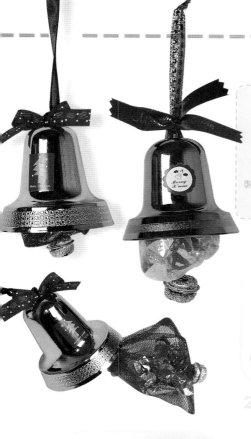

叮叮噹叮叮噹
鈴聲多響亮
利用鈴噹的型
加入不同的變化
製作一個聖誕鈴響般的祝福

1 取一紗網裁一正方形後，頂端折下約1cm縫起。

2 然後對折縫製成一個袋子狀。

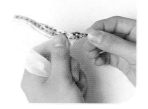

3 頂端縫約1cm處穿入一條緞帶。

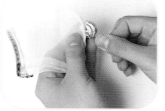

4 於縫好的袋子底端再縫上一個鈴噹。

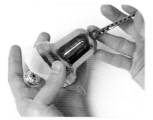

5 袋內放入糖果之後起束口，再穿入大鈴噹內。

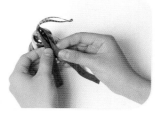

6 再於頂端綁上一裝飾緞帶，完成。

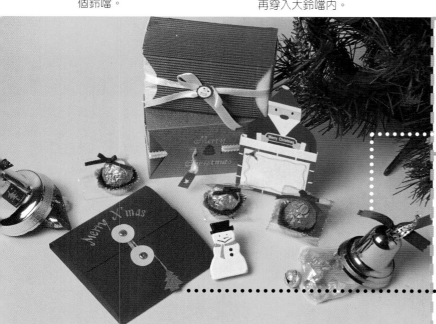

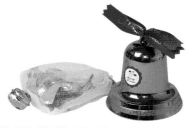

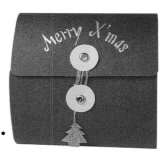

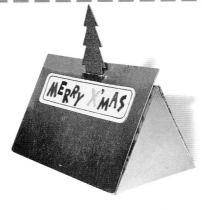

銀色聖誕的祝福
有著高雅的氣質
讓收到禮物的朋友
珍惜不已

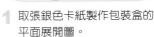

1 取張銀色卡紙製作包裝盒的平面展開圖。

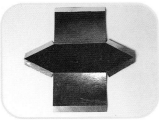

2 裁成此平面展開圖。

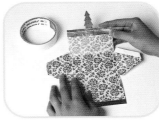

3 於裁的卡紙內面再貼張包裝紙。

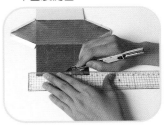

4 於卡紙的一頂端割一道。

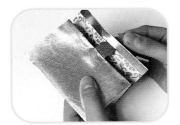

5 將此盒組合起來。

6 再取張紙寫上祝福字樣。

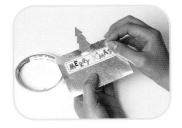

7 將此祝福黏貼於紙盒上，完成。

BEST WISH FOR YOU

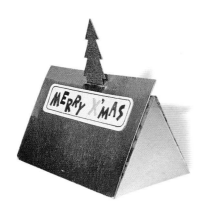

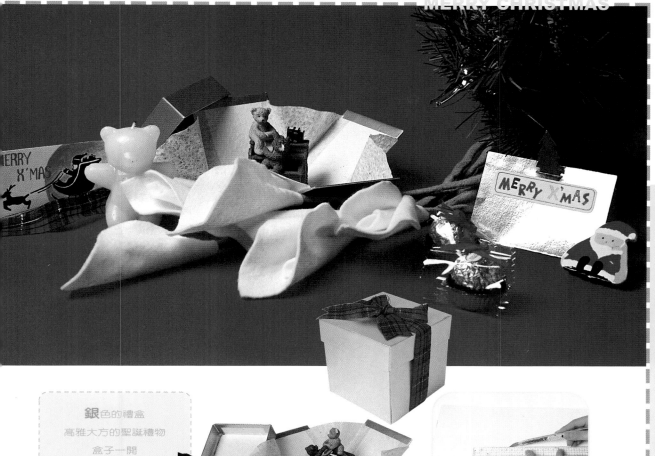

銀色的禮盒
高雅大方的聖誕禮物
盒子一開
禮物特別的呈現
讓收到禮物的人
充滿聖誕驚喜

1 取張卡紙裁十字的外型。

2 用包裝紙將卡紙包起做裝飾。

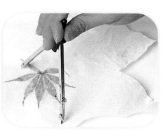

3 再取棉紙畫一個圓（直徑為十字型的寬）。

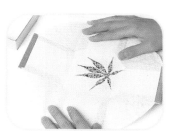

4 將棉紙的圓黏貼於十字型的卡紙上。

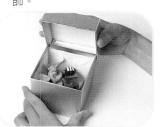

5 十字型折起則成一盒狀，可放置禮品。

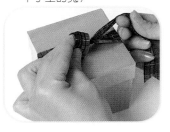

6 綁上緞帶如此便完成包裝。

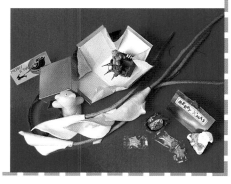

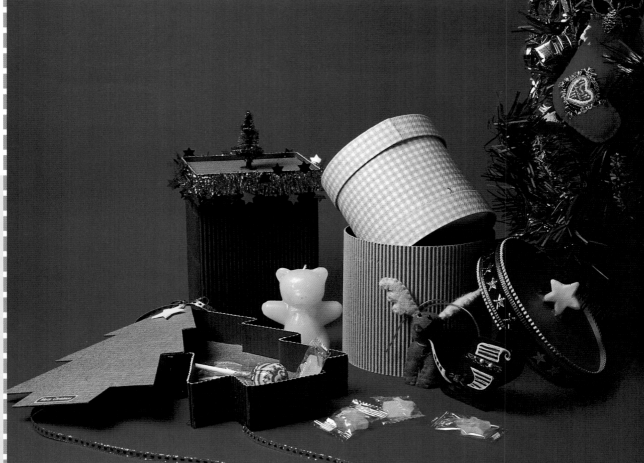

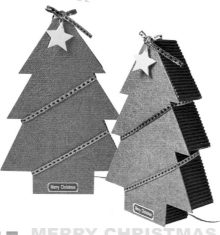

聖誕樹的造型
所製作而成的包裝
絕對與眾不同
收到禮物的朋友
就連包裝都愛不釋手

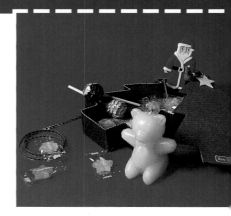

1 取美國卡紙裁兩張聖誕樹的型（一大一小）。

2 於卡紙上黏上一層包裝紙。

3 再取張瓦楞紙裁一長條狀。

MERRY CHRISTMAS

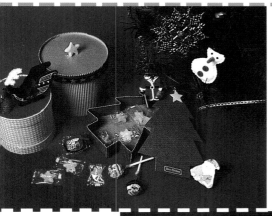

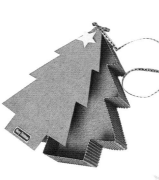

浪漫的聖誕節
如此的組合式禮盒
做個蛋糕當禮物
是聖誕節的難忘回憶
既浪漫且溫馨

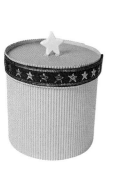

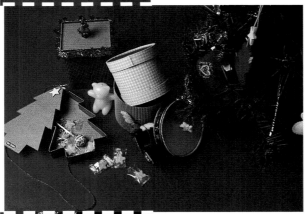

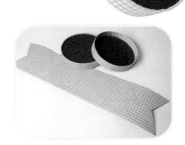

1 製作方法如聖誕樹禮盒，但只須裁剪製作圖片內之型。

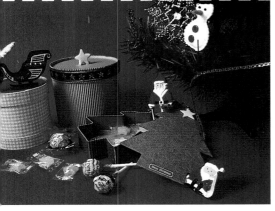

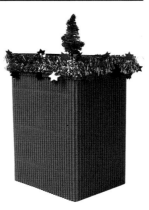

2 當長條紙型捲成圖型，上下蓋住即成一禮盒。

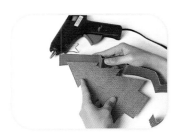

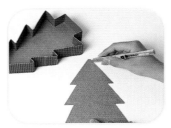

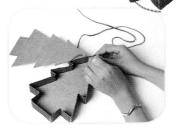

4 用熱融膠將瓦楞紙順著聖誕樹型板黏貼。

5 於沒黏貼瓦楞紙的卡紙頂端攢個小孔。

6 用緞帶將盒子綁於一起，如此開關方便。

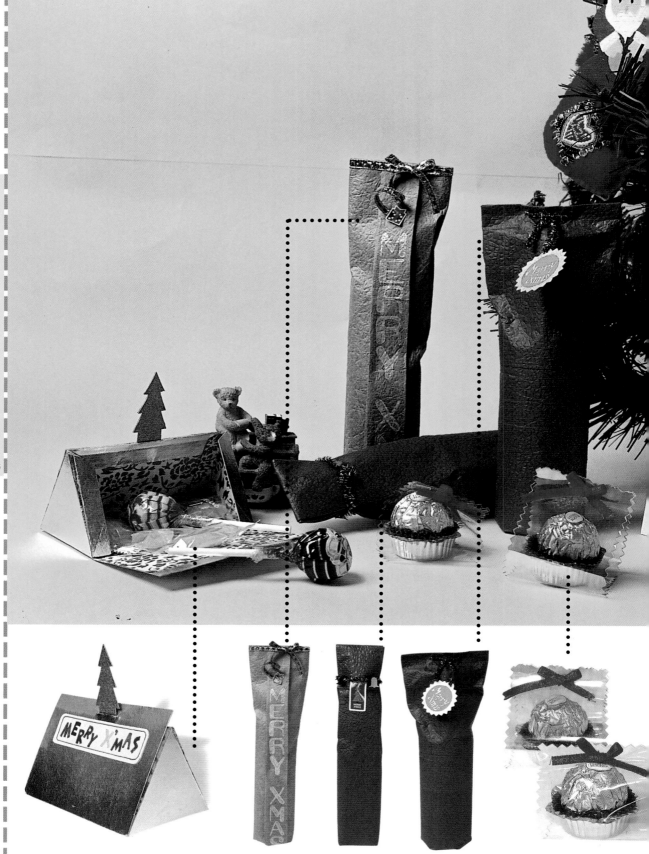

只是屬於一般的朋友
若是送份聖誕禮物
總不知如何選擇
將零食外包裝加點巧思
一份特別的聖誕禮物
不再讓人感到小氣
且充滿聖誕氣氛哦！！

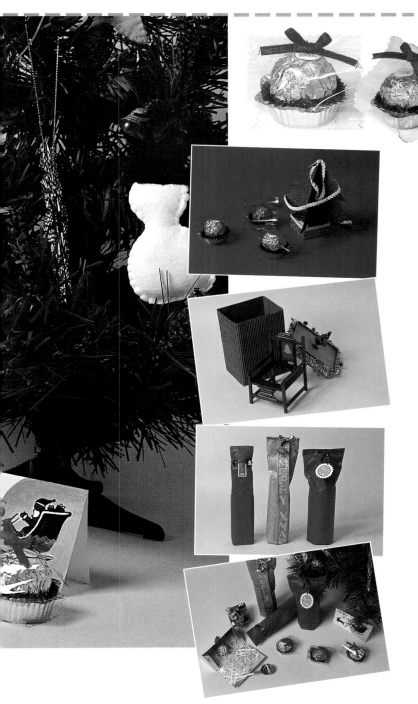

1 將放巧克力的包裝盒內的格子剪裁成一個一個的。

2 取巧克力置於剪裁的格子內。

3 再取塑膠布裁一個長方型。

4 於裁剪下的長方型左右兩邊用鋸齒剪刀修剪。

5 再對折後於頂端割兩道割痕。

6 巧克力置入塑膠布內後，再用緞帶綁上裝飾。

精緻手繪POP叢書目錄

精緻手繪POP廣告
精緻手繪POP業書①
簡 仁 吉　編著
●專爲初學者設計之基礎書　　●定價400元

精緻手繪POP
精緻手繪POP叢書②
簡 仁 吉　編著
●製作POP的最佳參考，提供精緻的海報製作範例　●定價400元

精緻手繪POP字體
精緻手繪POP叢書③
簡 仁 吉　編著
●最佳POP字體的工具書，讓您的POP字體呈多樣化　●定價400元

精緻手繪POP海報
精緻手繪POP叢書④
簡 仁 吉　編著
●實例示範多種技巧的校園海報及商業海定　●定價400元

精緻手繪POP展示
精緻手繪POP叢書⑤
簡 仁 吉　編著
●各種賣場POP企劃及賣景佈置　●定價400元

精緻手繪POP應用
精緻手繪POP叢書⑥
簡 仁 吉　編著
●介紹各種場合POP的實際應用　●定價400元

精緻手繪POP變體字
精緻手繪POP叢書⑦
簡仁吉・簡志哲編著
●實例示範POP變體字，實用的工具書　●定價400元

精緻創意POP字體
精緻手繪POP叢書⑧
簡仁吉・簡志哲編著
●多種技巧的創意POP字體實例示範　●定價400元

精緻創意POP插圖
精緻手繪POP叢書⑨
簡仁吉・吳銘書編著
●各種技法綜合運用、必備的工具書　●定價400元

精緻手繪POP節慶篇
精緻手繪POP叢書⑩
簡仁吉・林東海編著
●各季節之節慶海報實際範例及賣場規劃　●定價400元

精緻手繪POP個性字
精緻手繪POP叢書⑪
簡仁吉・張麗琦編著
●個性字書寫技法解說及實例示範　●定價400元

精緻手繪POP校園篇
精緻手繪POP叢書⑫
林東海・張麗琦編著
●改變學校形象，建立校園特色的最佳範本　●定價400元

POINT OF
PURCHASE

企業識別設計

Corporate Indentification System

CIS
DESIGN

林東海・張麗琦 編著

新形象出版事業有限公司

創新突破・永不休止　　　　　　　　　定價450元

新形象出版事業有限公司
北縣中和市中和路322號8F之1／TEL：(02)920-7133／FAX：(02)929-0713／郵撥：0510716-5 陳偉賢
總代理／北星圖書公司
縣永和市中正路391巷2號8F／TEL：(02)922-9000／FAX：(02)922-9041／郵撥：0544500-7 北星圖書帳
門市部：台北縣永和市中正路498號／TEL：(02)928-3810

名家創意系列

名家創意設計

識別 包裝 海報

名家序文摘要

● 名家創意識別設計

陳木村先生（中華民國形象研究發展協會理事長）

這是一本用不同手法編排，真正屬於 CI 的書，可以感受到此書能讓讀者用不同的立場，不同的方向去了解 CI 的內涵。

● 名家創意包裝設計

陳永基先生（陳永基設計工作室負責人）

「消費者第一次是買你的包裝，第二次才是買你的產品」，所以現階段行銷策略、廣告以至包裝設計，就成為決定買賣勝負的關鍵。

● 名家創意海報設計

柯鴻圖先生（台灣印象海報設計聯誼會會長）

北星圖書

新形象

辰憶出版

名家·創意系列 ❶

識別設計

——識別設計案例約140件

◎編輯部 編譯 ◎定價：1200

此書以不同的手法編排，更是實際、客觀與立場規劃完成的CI書，使初學者、抑或是企行者、設計師等，能以不同的立場，不同的方解CI的內涵；也才有助於CI的導入，更有助於生導入CI的功能。

名家·創意系列 ❷

包裝設計

——包裝案例作品約200件

◎編輯部 編譯 ◎定價800元

就包裝設計而言，它是產品的代言人，所的包裝設計，在外觀上除了可以吸引消費者引慾望外，還可以立即產生購買的反應；本書中設計作品都符合了上述的要點，經由長期建立和個性對產品賦予了新的生命。

名家·創意系列 ❸

海報設計

——海報設計作品約200幅

◎編輯部 編譯 ◎定價：800

在邁入已開發國家之林，「台灣形象」給感覺卻是不佳的，經由一系列的「台灣形象是計，陸續出現於歐美各諸國中，為台灣掙得了形象，也開啟了台灣海報設計新紀元。全書分與海報設計精選，包括社會海報、商業海報、報、藝文海報等，實為近年來台灣海報設計發表。

闡揚本土文化，提升台灣設計地位

北星信譽推薦・必備教學好書

日本美術學員的最佳教材

INTRODUCTION TO PENCIL TECHNIQUES
鉛筆畫技法

定價／350元

INTRODUCTION TO PASTEL DRAWING
粉彩筆畫技法

定價／450元

INTRODUCTION TO DRAWING WITH PEN & COLOR INK
沾水筆・彩色墨水技法

定價／450元

INTRODUCTION TO BOTANICAL ART TECHNIQUES
野外寫生技法

定價／400元

INTRODUCTION TO EXPRESSING TEXTURES IN OIL PAINTING
油畫質感表現技法

定價／450元

循序漸進的藝術學園；美術繪畫叢書

實用繪畫範本

定價／450元

粉彩畫技法

定價／450元

油畫基礎畫法

定價／450元

水彩技法圖解

定價／450元

最佳工具書

・本書內容有標準大綱編字、基礎素
描構成、作品參考等三大類；並可
銜接平面設計課程，是從事美術、
設計類科學生最佳的工具書。
編著／葉田園　　定價／350元

節慶DIY（2）
聖誕饗宴（II）

定價：400元

出 版 者：新形象出版事業有限公司
負 責 人：陳偉賢
地　　址：台北縣中和市中和路322號8F之1
電　　話：29207133・29278446
F A X：29290713

編 著 者：新形象
發 行 人：顏義勇
總 策 劃：范一豪
美術設計：吳佳芳、戴淑雯、黃筱晴、虞慧欣、甘桂甄
執行編輯：吳佳芳、戴淑雯
電腦美編：黃筱晴

總 代 理：北星圖書事業股份有限公司
地　　址：台北縣永和市中正路462號5F
門　　市：北星圖書事業股份有限公司
地　　址：永和市中正路498號
電　　話：29229000
F A X：29229041
網　　址：www.nsbooks.com.tw
郵　　撥：0544500-7北星圖書帳戶
印 刷 所：皇甫彩藝印刷股份有限公司
製 版 所：興旺彩色印刷製版有限公司

行政院新聞局出版事業登記證／局版台業字第3928號
經濟部公司執照／76建三辛字第214743號

西元2000年12月　第一版第一刷

國家圖書館出版品預行編目資料

聖誕饗宴 = Merry Chirstmas／新形象編著。--
-第一版 .--臺北縣中和市 ： 新形象 ，2000
-〔民89-〕
　　冊；　公分 。--（節慶DIY；1-）
　ISBN 957-9679-90-8（第 I 冊：平裝）.—
　ISBN 957-9679-93-2（第II冊：平裝）

　1.美術工藝－設計　2.裝飾品　3.聖誕節
964　　　　　　　　　　　　　89014359